療癒
羅浮宮

Louvre *is my*
Comfort

中野京子

王健波———譯

は じ め て の ル ー ヴ ル

偶遇與必要──初遇羅浮宮的座標

鄭治桂

西方藝術的書寫，在亞洲，應屬日本最為豐沛與深刻。日本厚積了百餘年的西洋美術書寫傳統，總是兼具迻譯西歐藝術樣貌的全面視野，並反映著注目西方藝術經典的東方觀點。以今日通俗的眼光瀏覽，日本作家自有他們一套揉合嚴肅與通俗的取材模式，以及一種特有的流露個人體會的書寫語法。我總在日本的藝術書寫裡，嗅到如研究員般之記者專業調查的底味，具備編輯概念的謀篇布局，和散文家刻意收斂起來留些給人探聽的尾韻。

閱讀藝術書寫

閱讀這本提供給「初次相遇」羅浮宮的讀者們逡巡藝術宮殿的座標圖（日文版書名《はじめてのルーヴル》原意爲「初見羅浮宮」），我再次確認了日本的藝術書寫常見的，在鋪陳行家氣味的藝術知識，與描述藝術經典的對位中，於文字推進的節奏之休止與轉調之間，偶而流露略帶情感色彩所的個人主觀感受。

本書以羅浮宮之名感性地劃出藝術座標，在十五世紀的義大利文藝復興到十九世紀的法國新古典主義的時間縱軸上，呈現了十七件時代脈絡與因果關係並不明顯的「名作」。作者取材的原則如〈後記〉所言，一是知名度，二是多樣性，知名度可以成爲選擇的首要原則，而多樣性卻很難在只有兩百八十頁的書冊中，以十七件選件呈現。本書能否以不限制讀者依序觀賞的模式，達到開放閱讀的可能性？看來要由讀者心證了。但作者似乎別具信心的以「造化弄人」、「捏造生涯」或「放肆至極」等標題誘敵深入，讀者將被綿密的知性與感性包圍，閱而忘返。

羅浮宮珍寶數十萬，傲視寰宇的是他擁有全歐視野的繪畫收藏，而如何在細緻經典

與壯闊偉跡中選出二十件以內的名作，是每一個書寫者的巨大挑戰。

作者選圖別具個人觀點，但選出像〈蒙娜麗莎〉和〈拿破崙加冕禮〉二件之標準名作（classic selection）則令人信服！〈拿破崙加冕禮〉以十四頁的論述開場，氣勢驚人。〈蒙娜麗莎〉則壓軸以綜合全書印象，即使二者之間的名畫找不出相應的邏輯與必然性，但卷終的韻致迴映開卷的氣派，允稱首尾俱佳！而僅有兩公尺寬的華鐸成名作〈西堤島朝聖〉（129公分×194公分）銜「洛可可的哀愁」之情調，緊接〈拿破崙加冕禮〉巨畫，領繪畫的第一名畫！論氣勢，〈拿破崙加冕禮〉當屬羅浮宮第一，以法國文化代表性而言，先館中百千鉅作，則見出作者超越習見的專業觀點，令人激賞，因為這可是道地法蘭西華鐸的小畫，位階恐怕還要在大衛的鉅作之前。

但十七件「經典」中，〈巴黎法院的基督受難圖〉、〈亞維農的聖殤圖〉，和〈愛神的葬禮〉三件法國繪畫，卻稱不上「名作」，甚至冷僻了。作者寧讓日耳曼與英國繪畫缺席，而仍有此選，其深意或使法國繪畫的主體性逼近三分之一？但若不顧大原則，細讀三篇之內文，還真是精采！這可就讓讀者尋思了，或許一本以「羅浮宮」之名「初次」的藝術漫步，可以不用那麼「理智」？

羅浮宮歐洲繪畫

十七件選作的時間座標，穿越初期、盛期、晚期文藝復興，和巴洛克，洛可可，以及法國大革命，到十九世紀的法國新古典主義，大抵上與羅浮宮繪畫典藏的歷史縱軸相合[1]。

本書以羅浮宮為題，收錄了夏隆東的〈亞維儂的聖殤圖〉，作者不詳的〈巴黎法院的基督受難圖〉，克盧埃的〈法蘭索瓦一世像〉，〈愛神的葬禮〉，普桑的〈阿卡迪亞的牧人〉，華鐸的〈西堤島朝聖〉，格勒茲的〈打破的水壺〉，到大衛的〈拿破崙加冕禮〉等八件法國繪畫，佔三分之一弱，本書法國文化的主體性不言而喻。

義大利達文西神祕的〈蒙娜麗莎〉以「喬貢姐」（Joconde）之名透露了她的身世，拉斐爾的〈美麗的女園丁〉是他「聖母子」主題的置頂之作，還有提香〈基督下葬〉，和作者喻為「放肆至極」的卡拉瓦喬〈聖母之死〉共四件，除了提香之作，均屬藝術家生涯代表之作，而〈蒙娜麗莎〉應屬傳奇，選她不難，難在如何寫她。

相較於義大利的四件，低地國法蘭德斯之波希〈愚人船〉，魯本斯〈瑪麗·麥迪奇的生平事蹟——向亨利四世呈贈肖像畫〉，和范戴克〈查理一世行獵圖〉，以及荷蘭的林布蘭

[1] 於此獨缺浪漫派，而十九世紀中葉的寫實主義之後的繪畫，則是屬於奧賽美術館的典藏範疇。

特之〈拔士巴〉，大師陣容與義大利等量齊觀，四幅選件不可謂不多。但未知名度與重要性絕不下於魯本斯與林布蘭的凡艾克藏畫〈羅林大臣的聖母圖〉[2]，直不可以名家原則衡量了。至此讀者或許得放棄嚴肅的標準訴求謀篇的脈絡，而落入編輯隨機翻閱文本的設計嗎？

西班牙僅一件穆里羅的〈乞丐少年〉，而英國繪畫，則以法蘭德斯名家范戴克的一流名作〈查理一世行獵圖〉，與乞丐相互輝映，倒不知算是不算？但猶勝日耳曼一件未選呢[3]。

海選經典之必要與偶然

作者以〈法蘭索瓦一世像〉為三位締造法蘭西的王國的歷史樞紐，直觸核心，允為至當；他可是邀得達文西來到法國，使法蘭西脫離文化荒蕪國度的文藝中興之主呢。

魯本斯的《瑪麗·麥迪奇的生平事蹟》共二十二張巨畫，規模宏大，作者捨藝術史家與博物館學者最常推崇的〈登陸馬賽〉不談，而選擇〈向亨利四世呈贈肖像畫〉的時刻，來切入亨利四世的宮廷歷史，延續她從〈法蘭索瓦一世像〉舖展「締造法蘭西的三位

國王」的法國歷史背景，延伸到拿破崙的帝國視野，除了凡爾賽宮的太陽王路易十四之

外，本書法國國王的關鍵字備矣。

若尺幅只「如一葉扁舟」的波希〈愚人船〉（58公分×33公分）在入選之列，應作管

窺人物之用。作者以小搏大地援引普拉多美術館（Museo del Prado）的極致經典〈塵世

樂園〉加持，以壯形色，意在提供一個北方繪畫與南方（義大利）繪畫一流名家的對照，

因為波希與達文西正是同一個時代的人！由是可知此作之選，在人不在畫！

篇幅居於全書重心的，第八件的格勒茲以〈打破的水壺〉譬喻失去天真的少女，和第

九件穆里羅的〈乞丐少年〉，正是以青春題材之「羅浮宮的少女」和「羅浮宮的少年」標題

對照的庶民題材，逸出前後篇之神聖、崇偉，與深沉的主題。編輯謀篇外強中虛如是，

殊為巧點。

〈巴黎法院的基督受難圖〉雖屬作者不確定之作，基督受難與聖德尼斷頭之恐怖意象

竟導引出莊嚴感，這本是中世紀以降，狀殘酷以顯神聖虔敬的畫例。作者以宗教和歷史

緊密交纏的冷知識，破壞了世人輕軟的巴黎想像，這大概也是前進法國文化必要付出的

代價罷，而「這種可能性並不是零」[4]。

[2] 凡艾克（Van Eyck）的著名經典〈羅林大臣的聖母像〉應爲羅浮宮中北方畫派第一名作。畫成時，達文西尚未出生。

[3] 日耳曼畫家霍爾班（Holbein the younger）的一流名作〈伊拉斯謨斯〉亦在羅浮宮。

[4] 諧擬日式書寫。

莫謂世人陌生的〈亞維儂的聖殤圖〉並非「名作」，作者貢獻了十四頁的文字，於這幅早期法國繪畫史上，取源自南方義大利的亞維儂畫派經典，緊接在北方法蘭德斯畫風的〈巴黎法院的基督受難圖〉之後，可謂極具膽識。這兩件巨幅的木板油畫，標誌了法國的繪畫傳統建立之前，南北二大先進傳統注入法蘭西的精美範例。在時間座標上，前者製作之日，約在達文西（1452-1519）出生前三年，後者則約在達文出生三年後面世。恕我也任性地斷言，中野女士選此二件大違「知名度」原則的冷僻之作，99％的讀者想必也是「初遇」。這二件就連美術專科生都未必熟悉的重要座標，應是本書「最有價值」的選件，而排序在前的普桑〈阿卡迪亞的牧人〉，則是形成法國繪畫傳統的第一代大師之經典中的經典。

作者雖云以十七張畫作來涵括羅浮宮繪畫珍品的「地域性」與「多樣化」，又彷彿自露破綻地，在本書後記中，感性地解答她為何未選入羅浮宮中不可或缺的洛可可精品〈黛安娜出浴〉、與浪漫派鉅作〈梅杜莎之筏〉等等她已在其他著作寫過的經典[5]。

藝術書寫策略

本書選材看似章法不一，作者卻大膽深入畫境，搜索探測，她豐富的學識披露在多層次的細節，和旁徵博引的敘述之中。以開篇的〈拿破崙加冕禮〉而言，竟然用了不少的文字去談羅浮宮最大的一張繪畫〈迦拿的婚禮〉，鉅作對鉅作，相提並論，以貫穿法蘭西第一帝國的歷史，而氣勢更雄。作者以個性化的筆調對經典點讚，將集英社的連載文章收輯成書，而不欲在羅浮宮的巨大標題之下承擔太大的使命感，其選題已卸下讀者嚴肅閱讀的心防。為她寫解說的東京國立近代美術館的主任研究員[6]，以學藝員的導讀立場，讚美作者的筆法兼具客觀描寫與個人主觀的感想，溢美之情，也難免流露濃厚的「主觀的感想」。如此揮灑感情的筆調，正是我閱讀日本藝術書寫時常有的印象。

譯者文字流暢，修辭講究，對於藝術史邊僻的文獻典故和術語，即使與學界略見出入，亦無傷大雅，有時也見仁見智[7]。作者大致上以輕鬆的筆調來處理千鈎鉅作，於結尾處總是帶有一點感嘆、問句，或者輕聲的懷疑。也許歷史太沉重，而經典太濃密，她卻以說故事的筆調，娓娓而道，引領讀者逸巡名山之作，忘卻初遇的忐忑，鬚髯只緣身在此山中了。至於羅浮宮以博物館之名，深納藏品數萬，繪畫七千五百件，該如何分類？又怎麼編排？就讓學者們去頭疼罷。

[5] 作者其他書寫名畫的《膽小別看畫》（時報出版）、《名畫解讀》、《名畫之謎》與《殘酷的國王與悲哀的女王》等書相互參照構成一個體系。

[6] 保阪健二朗。參本書270頁。

[7] 如對於原文為 fêtes galantes，約定俗成的「雅宴畫」改稱成「豔宴畫」。

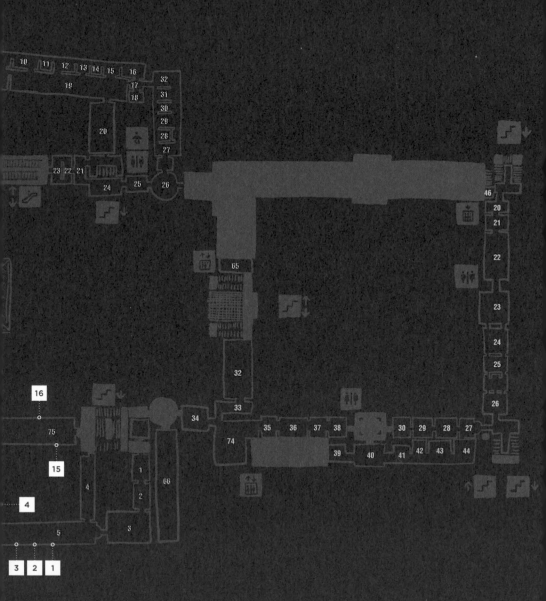

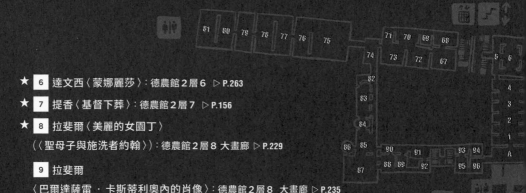

★為每章主圖作品，頁碼為本書所在頁數。

Sully

敘利館第3層（2樓）

★為每章主圖作品，頁碼為本書所在頁數。

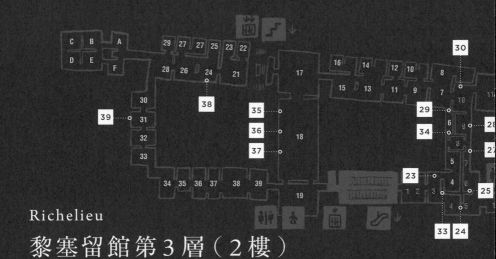

Richelieu

黎塞留館第3層（2樓）

1

Jacques-Louis David
Consecration of the Emperor Napoleon I and Coronation of the
Empress Josephine in the Cathedral of Notre—Dame de Paris
on 2 December 1804

大衛

〈拿破崙加冕禮〉

不可不說拿破崙

不知真假，卻常聽人講——

世界上任何一家精神病院都少不了兩種人：

一種自稱是神，另一種自稱是拿破崙！

這個笑話放到現在也不過時，足見在男人眼中，拿破崙·波拿巴（Napoléon Bonaparte）的魅力是多麼地經久不衰。確實，拿破崙的人生是戲劇性的，他的一生波折起伏：他出生在邊境地區的沒落貴族之家，其貌不揚，個子又矮，被人輕視，學業成績一般，卻是個軍事天才，屢戰屢勝，雄心勃勃，加冕稱帝，把整個歐洲捲入戰火；他的戀人情婦數不盡，爲提高權威，強娶哈布斯堡公主爲皇后，有了兒子；後來開始打敗仗，被趕下台，流放孤島，沒想到他還能東山再起，凱旋巴黎，令人們陷入恐慌；他又一次被趕下台，最終在聖赫勒拿島飲恨而終。波拿巴王朝至終沒能建成。

白手起家，榮華至極，沒落衰敗，短暫而戲劇性地捲土重來（這是關鍵），幽閉至死。有勝利，有失敗，有令人陶醉的愛情，有背叛，有夢想，有地獄⋯⋯這一生

的波瀾壯闊，有著榮枯盛衰、諸行無常之意味，如焰火一般以拿破崙為中心綻開。

也就難怪那些男人會為之心蕩神馳了。

以強權著稱的君主，無一例外地擅長自我表演。也只有這樣，才能聚攏人心。

路易十四自詡太陽，馬利亞・特蕾莎（Maria Theresia）扮演「國母」，彼得大帝當造船工人，參加體力勞動揮灑汗水……這都是他們與重臣一起，結合自己的個性，精心策劃的形象策略，他們也獲得了成功。

拿破崙要打造的，是「蓋世英雄」的形象。正好，同一時代裡有大衛這位才華洋溢的畫家，而大衛本人又是拿破崙的崇拜者，在繪製他的肖像時傾注的心力自然與別人不同。跨越阿爾卑斯山時的馬上英姿，在辦公室裡手揣懷裡放鬆的樣子，加冕儀式中宛如羅馬皇帝般的儀態：大衛運用各種各樣的場景，塑造了一個又一個神采飛揚的拿破崙形象，讓人為之目眩神迷。這一系列畫作的巔峰便是〈拿破崙加冕禮〉。

據說在羅浮宮，有三件作品絕對沒有人會錯過，〈蒙娜麗莎〉、〈米洛的維納斯〉，再就是這幅〈拿破崙加冕禮〉。首先是它很大。高6.2公尺、長9.8公尺，平放在地上，足有60平方公尺。也就是說，跟兩室一廳的房子面積差不多大（難怪繪製這幅

畫要花三年的時間）。據說拿破崙看到完成後的作品非常滿意，說「好像可以走進畫裡」。確實，畫裡最前排右側的幾個人身高都足有兩公尺，真人進去完全容得下，不會有彆扭的感覺。拿破崙還說過：「大即是美。即使有很多缺點，人們也會忘記。」

（這話從小個子的拿破崙嘴裡說出來，格外意味深長。）

這麼說，〈拿破崙加冕禮〉用來吸引觀眾的，僅僅是它巨大的畫幅嗎？其實不然。

論尺寸，它在羅浮宮還不算最大的，而只是第二。最大的一幅畫是委羅內塞（Paolo Veronese）的〈迦拿的婚禮〉，6.8公尺×9.9公尺，但這幅畫卻飽受冷落。

〈迦拿的婚禮〉和拿破崙關係匪淺。是他在征服威尼斯後，把這幅畫從修道院的牆上拿下來運回法國的。在戰爭中，藝術品的掠奪並不少見，羅浮宮裡這樣得來的作品也不只這一件。

我們來比較一下這兩件作品。〈加冕禮〉前觀眾成群，〈婚禮〉前卻少有人駐足。

是因為後者的主題無聊嗎？絕非如此。〈婚禮〉取材自《聖經》中的著名故事，基督徒無人不知：耶穌在迦拿受邀去參加一場婚禮，他在婚宴上行神蹟，把水變成了酒。

那麼，是因為畫家不好嗎？也不是。委羅內塞是與丁托列托（Tintoretto）齊名的

十六世紀威尼斯畫派代表畫家，畫工不遜於大衛。

只不過，在〈迦拿的婚禮〉中，正如我們所看到的，畫面中央的耶穌缺乏存在感，儘管頭上頂著光環，卻還是被淹沒在人群之中。畫中人見證了難得一見的奇蹟，卻連坐在耶穌旁邊的人都沒有表現出特別的驚訝。說到底，是畫家沒有突出主題，沒有在這幕群像劇中製造一個中心，結果令畫面顯得雜亂無章。或許比起《聖經》的教義，還是畫現世的餐桌風景更開心吧。很像是威尼斯這座把飲食提升至藝術高度的享樂之城的風格，可惜對現代人來說就沒有多大的吸引力了。大衛的作品則堪稱宣傳畫的範本：把男女主角——拿破崙和約瑟芬（Josephine）——畫得如好萊塢

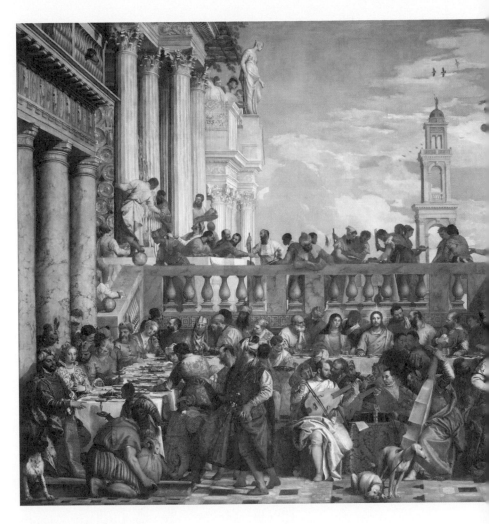

委羅內塞，〈迦拿的婚禮〉
羅浮宮德農館2層6號展廳

巨星一般魅力十足，光線和眾人的視線全都匯聚在他們身上，一切安排都是為突出他們倆。重要的配角也都各具特點，而他們的動作和目光，又把觀者的注意力再次引到主角身上，這一構思也達到了很好的效果。其他出場人物——據說有一百五十人之多——每個都描繪得細緻入微。整幅畫宛如華麗的歌劇世界一般。

然而，這裡欠缺的恰恰就是歌劇的熱血澎湃。這幅如紀念碑般莊嚴的鴻幅巨製，自始至終都是冷冰冰的，沒有破綻，人物都像是凍住了，如同一座座造型固定的銅像。這與其說是缺點，不如說是它最大的優點。現在呈現在我們眼前的加冕禮，散發著古典氣息，彷彿是發生在古希臘、古羅馬時代的重大歷史事件，這正是拿破崙想要達到的效果，而大衛果然也不負所望。同時代的人看到這幅畫，想必都要為英雄拿破崙的英姿而感動，而兩百年後的我們——因為知道了拿破崙的命運——也不由得凝視畫面，心中生出種種感慨。

拿破崙的自我表演雖有點過火，然而他的個性也確實如此卓爾不群，哪怕是其敵人也不得不嘆服。在這幅猶如擺滿銅管樂器的櫥窗般的作品中，如果主角不是拿破崙，而換成凡庸、不起眼的路易十六（Louis XVI）……只需這樣試想一下，就能

明白這幅畫的魅力來自哪裡了吧。

一八○○年十二月二日，巴黎，聖母院大教堂。年僅三十五歲的拿破崙在這裡舉行了隆重的加冕典禮。

歷代法國國王，從九世紀的路易一世（Louis I of Anjou）開始連續二十五代，都在位於巴黎東北方向的蘭斯聖母院大教堂加冕（順便一提，聖母即聖母馬利亞。在法語區，取名為聖母院的天主教堂遍布各地）。

拿破崙不想被看作波旁王朝的繼承者，他稱自己是「法國人的皇帝」而非「國王」，因此拒絕在蘭斯加冕，而是仿效一千年前的「羅馬皇帝」查理曼大帝（Charlemagne），舉行了遵循古式的宗教儀式。也就是說，加冕儀式將由羅馬教皇主持，而不是蘭斯大主教。

接下來的事所有人都始料未及。連查理曼大帝都是親自前往梵蒂岡，而拿破崙卻要求教皇來巴黎。拿破崙把教皇叫來出席加冕儀式，卻只讓他施禮三次塗油禮，還沒等他伸手拿祭壇上的皇冠，拿破崙早已搶在手裡，自己給自己戴在頭上。接著，他又親手為皇后約瑟芬授冠（只有一個戴的動作）。

023

因為加冕是由權威者實施的行為，拿破崙這一連串的舉動都極富政治色彩。作為「歐洲的霸主」，拿破崙讓法國內外的人都看到，自己的地位凌駕於羅馬教皇之上，這對教皇庇護七世（Servus Dei, Pius PP. VII）來說可謂奇恥大辱。參加儀式的各國代表及顯貴，都不約而同地對拿破崙宣示權力的行為感到震驚。仇敵英國很快散布出諷刺畫，畫上，肥胖的約瑟芬面前，小矮人拿破崙雙手把皇冠戴在自己頭上，教皇表情陰沉，眾人竊竊私語……雖說不完全是這樣，卻也相當接近事實了。

當然，身為新古典派的泰斗，同時又是宮廷首席畫師的大衛沒帶半點幽默。他為了禮讚英雄，不厭盛大的美化，有損皇帝威嚴的東西，哪怕一點也要予以剔除。

「奢華」是讓人們看到夢想的裝飾，所以大衛對寶石的光芒、服裝的質感都盡其所能寫實地描畫。對宗教權威也要加以利用，可如此一來，拿破崙自己給自己加冕就出現問題了。大衛曾用這一構圖打過草稿。但要把這樣的加冕儀式傳於後世，對拿破崙來說（抑或對大衛這個天才畫家來說）真的好嗎？對待教會的傲慢態度，會得到後人的原諒嗎？大衛親身經歷過革命時期價值觀的轉變，他知道在畫中如此露骨地反對羅馬天主教要冒很大的風險。因此，他最終決定採用皇帝給皇后加冕的構圖，避

而不談給拿破崙加冕的問題。

讓我們去畫裡看看吧。

拿破崙頭戴黃金與鑽石打造的月桂冠，露出端正的側臉。這正是古羅馬皇帝的表情。身高比實際增加了幾十釐米，絲毫沒有肥胖的跡象，完全是相貌堂堂的美男子。金線鑲邊的純白天鵝絨上衣，繡著老鷹圖案的大紅披風，裡子是白貂皮做的，可能是模仿了波旁家族的大禮服披風。跪在他面前的，是愛妻約瑟芬，當時四十一歲，比拿破崙大。八年前，她與拿破崙相遇，那時她身為寡婦，帶著一兒一女兩個孩子，憑著異乎尋常的美貌擄獲了拿破崙，成為他的妻子，而今已是法國皇后，無疑處在人生的巔峰期。

六十二歲的庇護七世身穿白色法衣，在拿破崙的身後弓背坐著，確實是一副悶悶不樂的表情，但從右手手指的形狀還是可以看出，他正在為這一場面祈禱祝福。

不過，這個動作是大衛虛構的（據說教皇在這之前便與拿破崙激烈對立）。大衛還虛構了另一個實際上不在場的人物，那就是拿破崙的母親。畫中的她坐在正面貴賓席上，面帶微笑。事實是，她極力反對自己的兒子稱帝，根本沒有出席加冕禮。

1 　從左上方射入的光，彷彿神的祝福，照耀著拿破崙。

2 　這個拿寫生簿的男人被認為是大衛本人。

3 　拿破崙的母親在正面座席上，見證兒子加冕的光輝時刻。實際上拿破崙的母親並未出席。

4 　當時流行簡單素雅的白裙。

5 　這個小孩兒是拿破崙的侄子。沒等到這幅畫完成就因病夭折了。

6 　教皇庇護七世弓背而坐，伸出兩根手指祝福新皇帝。

7 　塔列朗，傳言德拉克洛瓦（Eugène Delacroix）是他的私生子，遺傳了他向上翹的鼻子。

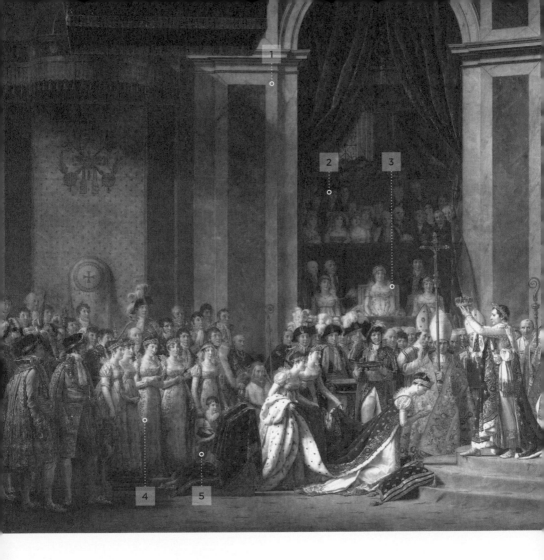

大衛，〈拿破崙加冕禮〉

621cm×979cm，1805-1807年
羅浮宮德農館2層75號展廳

這幅畫可說是偽造照片的老前輩。

大衛本人也出現在畫裡。緊挨著拿破崙母親座位的上一層，斜左方，一個人端著素描簿，正在對儀式的情形進行素描。

在這個全是大人的世界裡，唯獨有一個年幼的孩子混在其中。他站在為約瑟芬提著披風的幾個女人身後，穿著紅衣服，容貌與拿破崙有幾分相似。這個孩子身上，流著拿破崙家族的血。因為拿破崙逼著自己的弟弟娶了約瑟芬與前夫所生的女兒，拿破崙弟弟和約瑟芬女兒所生的孩子名叫查爾斯（也就是約瑟芬的孫子）。因為拿破崙夫婦膝下無子，於是收查爾斯為養子，將來有可能讓他繼承皇位。這也是他出現在這裡的原因。

右邊靠前站立的幾個男子都是拿破崙的親信。其中一個披著紅斗篷，鼻子高挺，側臉特徵鮮明，非常搶眼，他就是歷史上赫赫有名的塔列朗（Charles Maurice de Talleyrand-Périgord）。

再來瞭解一下這些人在加冕禮之後的命運吧。

拿破崙在皇帝的寶座上坐了差不多十年。時間是多麼短啊！之後六年他被流放

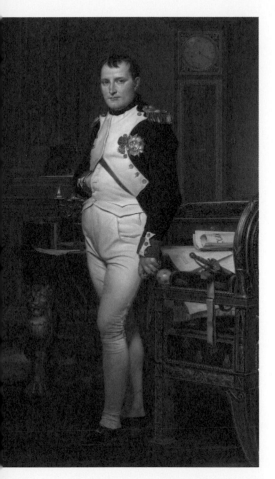

大衛，〈拿破崙・波拿巴肖像畫〉
美國國家藝廊（華盛頓特區）藏
拿破崙身著近衛軍隊長制服，此時已經
是皇帝。

到荒島上。在拿破崙死後，他的母親又活了十五年。

約瑟芬四十六歲時與拿破崙離婚。因為她沒能生下可以繼承帝位的孩子。不過她靠著豐厚的收入，依然過著光鮮的生活，與拿破崙也仍舊保持著良好關係，以至於遭到繼室瑪麗・路易絲（Maria Luise von Österreich）的嫉妒。約瑟芬在「百日王朝」尚未開始之前便病故了。有傳言稱拿破崙臨終時說的話是「法蘭西、陸軍、約瑟芬」。

庇護七世與拿破崙的關係愈來愈糟，他宣布將拿破崙革除教門，結果輸於武力，被囚禁起來，直到拿破崙下台後才被釋放。他後來一直活到八十一歲高齡。在拿破崙臨終之際，他派了神父到聖赫勒拿島，但這究竟是寬容，還是復仇？

當時三歲的孩子查爾斯，沒等到這幅畫完成就因病夭折了。順便提一下，查爾斯的弟弟便是後來那個「燒不透、煮不爛」的拿破崙三世（Louis-Napoléon Bonaparte）。

然後是塔列朗。他深得拿破崙信任，兼任外交部長和侍從長，然而卻在這幅畫完成後不久，看到拿破崙氣數將盡，轉而將其趕下台。在拿破崙被流放後，塔列朗仍身處法國政治中樞，幫助波旁王朝復辟，掌管國家四十年之久。你看他淡淡的笑容，像不像別有深意？〈拿破崙加冕禮〉中真正的贏家，可能就是他了。

雅克・路易・大衛（1748-1825）是法國新古典派巨匠。他本人的畫家生涯也隨著拿破崙倒台而結束。他後來逃往布魯塞爾，再也沒有留下值得一看的畫作。希望死後埋葬在法國的願望最終未能達成。這位畫家從狂熱的雅各賓派變節成為拿破

大衛，〈瑪麗‧安東妮
最後的肖像〉
法國巴黎國立圖書館藏

大衛，〈自畫像〉
羅浮宮德農館2層75號展廳

崙的支持者，他曾為路易
十六的死刑投出一票，並畫
下了瑪麗‧安東妮（Marie
Antoinette）被送往斷頭台
令人震撼的素描。但毋庸置
疑，他是個天才。這幅作品
便足以證明。

Jean-Antoine Watteau
Pilgrimage to Cythera

華鐸——〈西堤島朝聖〉

洛可可的哀愁

如果在羅浮宮裡只選一件作品的話，應該就是這幅受到莫內（Monet）高度評價的〈西堤島朝聖〉。

我想我可以體會，吹過畫面的風，花草的香，千變萬化的光，如煙似霧的靄，輪廓的淡出，難以言傳的色調，正是莫內所追求的境界。細膩得彷彿在顫抖的筆觸，快速作畫與顏料的薄塗法，也都走在印象派之前。當然主題有所不同。時間相隔了一百五十年，華鐸會畫輕盈飛翔的小愛神（邱比特）──這是印象派絕對不會畫的，華鐸畫中的典雅饗宴、光線豐富的美麗風景，也都不是對現實的如實描繪。畫中人物動作帶著濃濃的表演意味，彷彿是正在舞台上表演的演員，充滿詩情畫意、遊樂宴飲的情景。

恍如夢境。

人生的幸福、觀劇的歡愉，

都如黃昏天空一般短暫無常，稍縱即逝。

唯有心中的哀愁沉潛。難以言表的悲傷與熱鬧繁華如影相隨，才是華鐸的魅力所在。

這裡是傳說中的西堤島（基西拉島）。傳說主司愛與美的女神維納斯在海中誕生之後，登上的第一塊陸地就是西堤島，後來西堤島就成了愛之島。畫面右端是一座維納斯半身像，雕像上纏繞著野薔薇。八對情侶各懷心思，乘著黃金小船而來，在島上度過了快樂的時光，現在正要返回。這些前來朝聖的人，穿的都是當時的朝聖裝束。日本的朝聖裝束通常是白色的，歐洲的朝聖裝束則每個時代有不同的流行，華鐸所在的時代流行圍寬鬆的短披肩[1]。此外，男士會戴帽檐折起的帽子。人手一根又長又粗的拐杖，可以用來防止狼等野獸的襲擊。畫面右邊靠前，草地上的拐杖旁邊放的是必須隨身攜帶的朝聖者手冊（朝聖證書）。

維納斯像的下方，坐著一個小愛神，頭上圍著黑色的披肩。這披肩大概是眼前這個女人的吧。長著翅膀的小天使圍著有點太大了。可愛的小愛神光著屁股，坐在裝滿愛之箭的箭筒上，輕輕拉著女人的裙子。大概是看她遲遲不接受男人的求愛，把扇子展開又合上，太猶豫不決了吧。

旁邊的一對情侶動作幅度很大。圍著紅披肩的男人正用雙手把躺在地上的女人拉起來。再旁邊，女人已經用左手拿起拐杖，卻似乎戀戀不捨地回顧身後，男人挽著她的腰，想要早早離開。這些人的動作與佈局賦予畫面波浪般的豐富節奏，讓人聯想到悅耳的音樂。

有一種很有意思的解讀，說這三對雖然服裝各異，但實際上可能是同一對情侶。根據這一說法，故事從右向左發展，分別表現了戀愛開始、大功告成、幸福婚姻（狗是忠實的象徵）三個階段。確實，戀愛總是從男人的追求和女人的猶豫開始，纏綿過後先起身的總是男人，意猶未盡的女人往往眷戀過去。（因為戀愛是浪漫主義，結婚是現實主義？）且不論他們是否為同一對男女，表現了戀愛的三種狀態這一點應該是無疑的。

據說，華鐸創作此畫的靈感，來自一七〇〇年在巴黎首演的唐可爾（Dancourt）的戲劇《三個表姐妹》（Les Trois Cousines）。劇中有朝聖打扮的貴族、市民、農民等各階層的男女，乘船前往西堤島的場景。這也是為什麼此畫中央的幾對情侶從裝束來看明顯不是貴族。追求愛情的朝聖，並非典雅的宮廷人的專利。

[1] 稱為 pèlerine，來自法語 pèrerin（朝聖者）一詞。

1 　對吹過的風、變幻的天空和
　　雲彩的細膩描繪，走在了印
　　象派前面。

2 　兩個船夫划著豪華的金船。
　　在船的上空，長著翅膀的小
　　愛神飛來飛去。

3 　這些愛的朝聖者圍著披肩，
　　提著長拐杖，在這裡度過夢
　　幻般的時光後，又將重歸現
　　實。從人們的著裝可以看出
　　他們分屬貴族、新興布爾喬
　　亞、平民三個階層。

4 　維納斯像守望在這裡。感覺像
　　是古希臘雕塑。底座上是玫
　　瑰花，跟維納斯有不解之緣。

華鐸，〈西堤島朝聖〉

129cm×194cm，1717年
羅浮宮敘利館3層36號展廳

碼頭那邊，兩對情侶早早趕到。船夫是位赤身裸體的小伙子，彷彿是從某個神話故事裡面溜出來的。他正用健碩的臂膀划動船槳。上空胖嘟嘟的小愛神飛來飛去，祝福這些向維納斯傾訴心願的戀人。

〈西堤島朝聖〉大獲好評，三十二歲的華鐸也因此被選為學院正式院士。同時，畫壇上確立起「fêtes galantes」這一體裁。一般翻譯為「雅宴畫」，不過在 galantes 的詞義中，比起「雅」，情色的成分更濃一些，或許稱其為「豔宴圖」更為準確。儘管主題是在大自然中身著盛裝男女的戀愛場面，華鐸卻使之從單純的風俗畫提升到了藝術的高度。從此，法國繪畫終於可以與義大利、法蘭德斯、西班牙比肩。

本作品完成的第二年，就有畫商委託華鐸複製一幅。可以看到，複製畫中雖然三對主角沒有變，其他部分卻加入了大量的改動，說是複製，卻也投入了相當的精力，完全可以說是另一件作品。情侶人數和愛神的數量也都變多了，小船上立著高高的桅桿，紅帆被風吹鼓。

最先吸引我們視線的是維納斯。原畫中冰冷的大理石雕像，在這幅重畫的作品中變得栩栩如生，活靈活現。女神沒收了淘氣的小愛神的箭筒，彷彿在叮囑，不能

華鐸，〈西堤島朝聖〉另一版本
德國 夏洛滕堡宮藏

再多放愛之箭了。左邊也有同樣的情形。一個小愛神正在不顧前後地拉弓，另一個抬起一隻手阻止。所以人們說這幅的主題不是戀愛的短暫無常，而是一曲獻給因愛情走入婚姻的讚歌。

另外，持扇女子的前方多了個騎士（盾牌和頭盔立在旁邊），後方也多了個男子，手裡捧著象徵愛情的玫瑰。這樣一來，前面所說的三對情侶其實是一對的說法就不再有說服力。船變大了，畫中已經看不到船頭。有兩對情侶已經先上船。在空中成群結隊飛舞的小愛神，在桅桿附近組成裝飾性的圓形。

複製畫給人的整體印象比原畫熱鬧得多。儘管如此──不可思議的是──畫面卻沒有因此變得吵鬧，魅力也絲毫不減。不知是因為偏黃的暮靄，還是因為精準的色調，令人陶醉的感受和那一抹憂愁還在，依然給人一種如夢似幻的感覺。

如果兩幅作品都在羅浮宮，可以對比著看，那該多好。遺憾的是，後來的這幅落入了酷愛法國文化的普魯士國王腓特烈二世（Frederick II）手中。這位國王甚至買下了華鐸最後的傑作〈傑爾桑店舖招牌〉，想看的話必須去柏林的夏洛滕堡宮。

腓特烈二世被馬利亞‧特蕾莎斥為「惡魔」、「怪物」，是他將普魯士發展為軍事

華鐸，〈傑爾桑店舖招牌〉
德國 夏洛滕堡宮藏

大國，在歷史上給人的印象是強硬的，但他卻對洛可可的美無比熱愛。他用法語跟人交談，把王宮佈置成洛可可風格，他也擅長吹奏長笛，對華鐸有很深的理解。

華鐸一掃此前壯麗的巴洛克風格，成為洛可可時期第一位也是最有影響力的畫家，不過他本人生前卻不知道有「洛可可」這個詞。

洛可可的詞源是rocaille，指一種大量運用貝殼或小石子的室內裝飾。因為是一種細膩、優美的貴族趣味，法國大革命後，隨著大衛等新古典派興起，洛可可遭到全面否定，被指為享樂、女性化、感性化、頹廢，也被作為蔑稱使用（就跟「印象派」最初是被用來諷刺畫家的詞一樣）。但是現在已經成為美術專業術語，指稱十八世紀法國主流文化。洛可可的全盛期，是路易十五（Louis XV）與其情婦龐巴度夫人（Madame de Pompadour）的時代，已經是華鐸死後的事。華鐸的活躍時期很短，從「太陽王」路易十四（Louis XIV）最晚年到「攝政時代」（路易十四的外甥奧爾良公爵〔Duke of Orléans〕代替年幼的路易十五攝政），只有不到二十年。早年患上肺病，華鐸於三十六歲英年早逝，他開創了洛可可藝術，卻無緣看到它開花結果。

一般來說，

開拓新美學的繪畫往往是力量充沛的，

而華鐸作品給人的感覺卻是

對臨終的預感和愛惜。

彷彿預感到革命腳步聲的貴族們，為奢華的宮廷文化落幕而流下的眼淚。而實

際上，洛可可藝術明明才剛起步⋯⋯。

大概因為肺結核病情惡化，命不久矣的悲觀，讓這個世界的一切看起來都不再

現實吧。但不止如此，華鐸的敏銳感覺，可能早已預見到了夢的結束。宮廷文化如

同開在泥沼中的蓮花，而住在泥沼中的民眾即將站起來，蓮花將轉瞬凋謝。華鐸像

謎。臨終時守在華鐸身邊的畫商傑爾桑（Gersaint）說：「華鐸嚮往隱居的生活。」

作為豔宴畫家，卻未曾與任何女性有過緋聞，始終孤身一人，為人刻薄而略帶憂

鬱，患有慢性失眠症，對金錢不熱衷，沒有留下自畫像，也從不談論自己。

華鐸的作品高度洗鍊，畫風也很有法國的味道，所以人們很容易覺得華鐸是道

地的法國人，但準確地說，他是法蘭德斯人。他的出生地瓦朗謝訥，在他出生的六

年前才被劃入法國。出生在偉大畫家輩出的法蘭德斯——范艾克（Jan van Eyck）、

布魯格爾（Pieter Bruegel）、魯本斯（Peter Paul Rubens）、范戴克（Anthony van

Dyck）等——這一點華鐸本人也很在意，他還專門大量臨摹魯本斯的作品，從中學

習。從〈西堤島朝聖〉中群像的巧妙佈局，也可看到老前輩們的影響。

法蘭德斯人華鐸十七歲來到巴黎。他是貧窮瓦匠的兒子，家裡世代沒出過藝術

家。要當畫家，他必須自謀出路。他曾跟著室內裝飾畫家和舞台佈景畫家做學徒，

與戲劇界的緊密聯繫，使他走入了另一個題材——畫義大利喜劇演員。在能夠獨當一

面以前，他還畫過不少色情畫，後來都被他燒掉了。

早在華鐸的畫家生涯開始之前，上流社會的男女便流行相約在樹林或庭園中談

情說愛（因為政治聯姻很普遍，當時的人都是先結婚後戀愛）。對他們來說，野餐是

再平常不過的風景，但經過華鐸的畫筆，搖身一變，成了理想化的美的世界，成為

瀰漫竊竊傷感的夢的世界，但換句話說，變成了戲劇。現實的戲劇化很容易反轉為戲

劇的現實化。就像現實中的人會模仿小說、戲劇一樣，華鐸作品中的出場人物，想

必也曾讓觀者不由得想要模仿，使得面帶憂愁回首顧盼的女人、送玫瑰花的男人一時間多了起來。

成為學院正式院士的華鐸，剩下的壽命只有短短四年。雖然畫過許多貴族富豪遊樂宴飲的場面，但他本人卻從未出入宮廷。洛可可藝術的繼承人布雪（François Boucher），獲得龐巴度夫人的讚賞，成了宮廷中人。而華鐸卻正好相反，愈受歡迎，愈嚮往「隱居生活」。

這是不是一種自卑呢？華鐸作為下層勞動者階級出身的法蘭德斯人，沒有受過教育，一心想去義大利，卻沒能在「羅馬獎」比賽中拔得頭籌，而且身患不治之症。

雖然是雅宴畫第一人，卻與上流社會全無交流，模特兒都是演員，自己世界的雅，說到底不過是一種表演……這一切，如果放在一個有著強烈的求生願望的畫家身上，反倒可以轉化為燃燒的激情，然而華鐸卻做不到。因為他太敏感了。

來看這幅〈丑角吉爾〉。

畫面的縱深很淺，很容易讓人聯想到舞台，而不是戶外。樹木和天空都是佈景，背後牽驢的人們，好像正在表演著什麼。

045

年輕的小丑站在正中央，擋住了我們的視線。只是杵在那裡，沒有任何動作。

想讓人覺得滑稽，只要穿上或過分肥大或過分短小的衣服就能達到效果──這個小丑也遵循這一理論，上衣大得過分，褲子則短得過分。從那長長的一排小鈕扣，可以知道當時的時尚，渾圓的帽子卻沒有為了顯得高雅而故意傾斜，而是像個小孩子一樣戴得規規矩矩。兩袖要不是挽起來，估計可以垂到地面，鞋上的紅絲帶和下垂的領子，進一步增加整體的鬆垮感。

啊，但是，為什麼他的雙眼那麼憂傷！誰看到這樣一個小丑能夠笑得出來呢！打扮得愈滑稽，觀者從中感到的哀傷也愈濃烈。潔白的衣服，彷彿反映著他純潔的心靈，圓形的帽子，甚至讓人覺得像是神聖的光環。一動不動毫無防備的姿勢，透露出他的茫然與悲哀。

人生不如意的感嘆，都凝聚在「悲傷小丑」的形象裡。

這幅畫的訂購者和主題都不詳（標題是後世的通稱）。因為在當時的巴黎，喜劇作品（義大利即興喜劇）很受歡迎，小丑是喜劇中的重要角色，所以有人猜測，可能是某個小丑演員退役後，準備開咖啡館時，訂了這幅畫打算作為招牌。原因是這幅

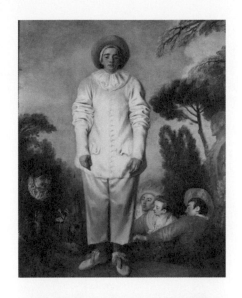

華鐸,〈丑角吉爾〉
羅浮宮敘利館3層36號展廳

羅薩爾巴・卡列拉,〈華鐸肖像畫〉
義大利 特雷維索市立美術館藏

畫比華鐸的其他作品要大很多，小丑差不多跟真人一樣高。

但是，小丑的那種直抵人心的存在感，看過便再也無法忘記的悲哀，感覺跟華鐸的招牌畫作相去甚遠。倒是另一種猜測感覺更像真的⋯這幅畫並不是某個真實存在的人物肖像畫，而是華鐸本人寄託在小丑身上的精神自畫像。

我想是這樣。或者說，我希望是這樣。

就像這小丑一樣⋯⋯。

彷彿被迫穿上了不合身的衣服──

因為，對華鐸來說，活在這世界太難，

我們對安端・華鐸（1684-1721）的生活狀態幾乎一無所知。他因痼疾肺結核英年早逝。在他死之前幾個月的時候，義大利女畫家羅薩爾巴・卡列拉（Rosalba Carriera）為華鐸畫了肖像。看過之後，不禁感嘆真是人如其畫。

Jean Clouete
Portrait of François I, King of Franc

克盧埃 ——— 〈法蘭索瓦一世像〉

締造法蘭西的三位國王

法國之所以成為今天的法國——擁有遼闊的國土、富麗堂皇的宮殿，對英雄的崇尚以及時尚藝術等文化優勢——離不開歷代國王的努力。讓我們來看看他們的肖像吧。

他們是查理七世（Charles VII）、法蘭索瓦一世（François I）和路易十四。查理七世（1403-1461），瓦盧瓦王朝第五代國王，抵抗英國的侵略，保護了法國；法蘭索瓦一世（1494-1547），瓦盧瓦王朝第九代國王，成就了法國文藝復興的輝煌；路易十四（1638-1715），波旁王朝第十四代國王，自號「太陽王」，把君主專制推向極致。

先看打贏英法百年戰爭，使中世紀帷幕落下的查理七世。據說，查理七世年輕的時候柔弱無力，其貌不揚。看富凱（Jean Fouquet）畫的這幅四十多歲時的肖像，也確實給人這樣的感覺，但他的表情裡卻有些令人難以捉摸的東西。從眼神裡，你無法看出他在想什麼，嘴角似乎顯示著他的不滿，鼻尖紅紅的，眉毛彷彿是畫上去的。

從查理七世這副不太討人喜歡的長相，可以感覺到人物內心的複雜。

大概國王正掀開白色的薄窗簾，從窗口向外望，因為遠近法畫得並不準確，所以也沒有辦法確定。兩隻手擱在帶有花朵圖案的墊子上。雙手握在一起，但不是祈禱的姿勢。戴著刺繡的大帽子，沒露出一絲頭髮，毛領外衣裡裝了墊肩，增加體積，愈發顯得他脖頸纖細，體格瘦弱。外套由高檔絲絨製成，顏色是中世紀人尤其鍾愛的紅色，也是王公貴族的顏色。因為王位繼承權遭到質疑，很長一段時間查理七世都缺乏自信，如今堂堂正正地穿起紅色，真是難得。

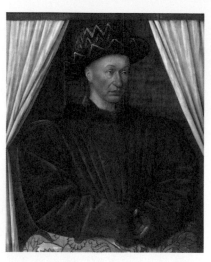

富凱，〈查理七世肖像〉
羅浮宮黎塞留館3層6號展廳

他的一生，為女人嘗過苦頭，也受過女人的恩惠，可謂經歷了兩種極端。害他最甚的，正是他的生身母親，有「淫亂王后」之惡名的巴伐利亞的伊薩博（Isabeau de Bavière）。因為丈夫查理六世（Charles VI）患有精神病，她便企圖乘機奪權，聲稱兒子是私生子，

剝奪其繼承權。等到父親死後，查理終於恢復權力，自立為王，英國卻又趁著瓦盧瓦家族混亂之機，擁立另一個王子為「英法兩國國王」。

當時正值百年戰爭期間，羅亞爾河以北的法國已經在英國的控制之下，如果奧爾良再失陷，整個南部都可能被一舉攻陷，形勢可謂命懸一線。查理無力應戰，與愛妻躲在城中，頹廢度日，心裡多半已經做好戰敗和逃亡的準備。

就在這時，有一個人奇蹟般地登上歷史舞台。她就是「聽從神的旨意」奮起反抗的農家女貞德（Jeanne d'Arc）。十七歲的貞德，頂盔戴甲，鼓舞著法國軍隊，沒用多久便解放奧爾良，超出了所有人的想像。並且，她不顧重臣們的反對，力排眾議，在蘭斯大教堂為查理七世舉行了加冕典禮，昭告國內外查理七世才是「唯一正統的法國國王」。貞德在政治上的影響力無法估量，國王也終於在此時找到了自信與自尊。

按說，查理七世對貞德應該感恩戴德才對，不過王侯的感恩之心往往不會持續太久。貞德十九歲為英國俘虜，被誣陷為女巫判處火刑時，查理七世竟毫無作為，說他見死不救也不算冤枉。

對恩人見死不救，豈不該遭天譴？偏就沒有。又一位女福星降臨到查理七世身

邊，她就是阿涅絲·索蕾（Agnès Sorel）。她是法國歷史上第一個被官方承認的皇家情婦，還積極參與政治，提議增加軍費，並陪查理一同前赴戰場，參加戰略會議，給予查理七世莫大的鼓勵，助他成爲「勝利王」。最終查理七世收復了除加萊之外的全部領地。

有一幅同樣由富凱創作的阿涅絲肖像（扮成聖母瑪利亞的形象）留傳下來。這幅畫有點超現實主義，至於阿涅絲到底是不是傳說中那樣的絕世美女，以至於給查理七世做情婦讓人覺得可惜，從這幅畫裡還眞看不太出來。

羅浮宮裡也有貞德的畫像。可惜不是同時代的畫家所畫，而是時隔四個多世紀後，新古典主義畫派安格爾（Jean Auguste Dominique Ingres）的作品。格調雖高，但由於太過美化、理想化和神聖化，變得抽象，缺少眞實感。就像當下的奶油小生扮演戰國武將，總覺得不和諧。

接下來，從查理七世再往下數三代，法國開始積累財富，這時期的國王便是法蘭索瓦一世。如果沒有這位雍容華貴的國王，今天的羅浮宮裡就不會有〈蒙娜麗莎〉。誰能想像沒有〈蒙娜麗莎〉的羅浮宮……單憑這一點，便可以知道法蘭索瓦一世的貢獻有

富凱，〈聖母子〉
德國　柏林繪畫館藏

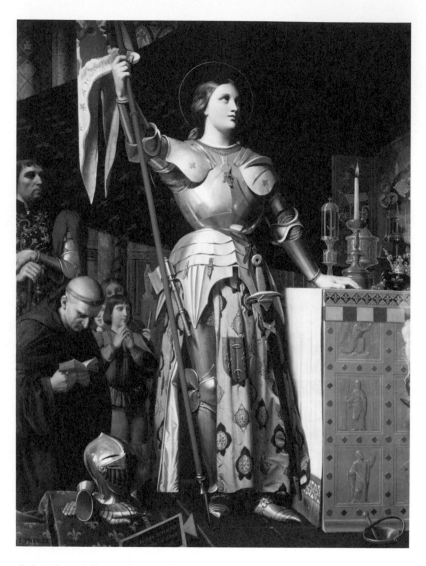

多米尼克・安格爾，〈查理七世加冕式時的貞德〉
羅浮宮德農館2層77號展廳

多大。

　法蘭索瓦的遊手好閒是出了名的，但其實他還是一位勇猛果敢的騎士，有好幾次險些命喪沙場。即位後不久便遠征義大利，攻陷了米蘭，意欲乘勢奪取神聖羅馬帝國皇帝之位。然而最後的勝負並非取決於實戰，而是財力的比拚。最終，有大銀行家富格爾做後盾的哈布斯堡家族卡洛斯一世（Carlos I）勝出。卡洛斯一世加冕成爲神聖羅馬帝國皇帝查理五世（Charles V），他不斷擴張版圖，欲打造「日不落帝國」。法蘭索瓦爲了阻止其擴張，在義大利戰場上，繼續與哈布斯堡家族相爭。此後戰果有勝有負，最終法蘭索瓦在帕維亞戰役中大敗，淪爲查理五世的俘虜。

　三十歲時這段屈辱的囚徒生活持續了半年多。最後被迫簽訂不平等條約，才得以回國。不久便又顯示出他那令人敬佩的稟性，拒絕履行條約，於是戰火重燃。法蘭索瓦一世的努力雖然最終沒能阻止查理五世的野心，但卻保住了法國的領土免遭侵犯，爲法國迎來政治穩定期。此後，他逐步推進中央集權化，不斷加強君主專制。

　此外，曠日持久的義大利遠征，也帶來了意外的成果。當時法國的文化還不發達，沒有像樣的藝術家。踏入義大利這個歷史遺產的寶庫，看到擁有壯觀外表的建築

群，充滿力量的繪畫、雕像，令人目眩的奢侈品和考究的生活方式，這位年輕的國王被深深地迷住了。他不僅收集美術工藝品和書籍帶回法國，還支付高額的報酬，邀請各個領域的義大利藝術家，振興本國文化。

其中最廣為傳頌的，是他以三顧之禮把達文西（Leonardo da Vinci）迎到法國，提供住所和收入，讓他安度餘生（雖然不到三年），甚至流傳下來達文西在法蘭索瓦一世懷中去世的傳說。回報是〈蒙娜麗莎〉、〈施洗者聖約翰〉、〈聖母子與聖安妮〉，想到這些，義大利恐怕咬牙切齒吧。

國王還對楓丹白露宮進行大修，把內部裝飾全部交給義大利畫家。這就是楓丹白露畫派，作品包括為數不少的美女沐浴圖，以一種獨特的明麗情色為特徵，其中最著名的是〈蓋布愛樂‧黛思翠及其姊妹〉。

熱愛「愛情、狩獵、戰爭、生命」的法蘭索瓦一世，
因奠定了絢爛的法國宮廷文化基礎而聞名。

楓丹白露派（作者不詳），〈蓋布愛樂‧黛思翠及其姊妹〉
羅浮宮黎塞留館3層10號展廳

他把此前在家裡或修道院中深居簡出的貴婦，全都拉到宮廷，讓她們爭奇鬥豔。美麗的女人爲王宮注入了活力與亮色，戀愛的技巧也變成了需要複雜步驟的引人入勝的快樂。

貌似有位美女連法蘭索瓦一世也敢捉弄，國王在牆上寫道「女人善變」，眞可謂「尋歡作樂」的人生。

《國王的弄臣》（*Le roi s'amuse*）──這是後世的雨果（Hugo）以法蘭索瓦一

世為原型創作的戲劇。後來被威爾第（Verdi）改編為歌劇《弄臣》（Rigoletto）。故事講的是年輕帥氣的曼圖亞公爵（Duck of Mantua，即法蘭索瓦一世）遇到美女便會勾引，全然不管會不會傷到對方的心。被拋棄的少女的父親里戈萊托意欲為女報仇，誰知女兒卻對公爵一往情深，寧願為他而死。毫不知情的國王，不，公爵還輕鬆地唱著：「女人愛變卦，像羽毛風中飄，不斷變主意，不斷變腔調。」（其與《茶花女》（La dame aux camélias）並列為威爾第的中期傑作。）

雨果認為國王玩弄女性在道德上是不可原諒的，但同一時代英國正好有個亨利八世（Henry VIII），這位倒好，從不兒戲（過於認真？），跟每一個喜歡的女人都要結婚，等到不喜歡了，卻進退兩難（天主教不允許離婚）。因此要麼將王后處死，要麼改變國家的宗教，幾次都引起軒然大波。作為女人，比起做亨利的王后，像安波林（Anne Boleyn）[2]一樣落得斬首的下場，還是跟法蘭索瓦一世的一夜情強過幾倍吧。

法國宮廷的風氣，沒有處女情結，也不懲戒姦淫，有夫之婦找個戀人情人都不會惹來非議，甚至有人為了加官晉爵，把漂亮的妻子獻給國王做情婦，說墮落那是真墮落，說自由那是真自由，也就不難理解為何法蘭索瓦一世至今仍為人們所樂道了。

這便是克盧埃筆下國王四十多歲時的樣子。特點是鼻子大，人稱「狐狸鼻」，長臉，面相高貴，但卻感覺不到出眾的魅力。纖細漂亮的手指倒是很性感。缺乏內涵，是畫家的問題嗎？如果由達文西來畫，會是什麼樣子？

不過，當時最新流行的奢華服飾卻描繪得非常精彩，足以證明法蘭索瓦一世對衣服的品位不俗。與亨利八世和查理五世相比，穿衣打扮明顯勝出。當時流行上唇和下巴都留鬍子，所以三個人都一樣。穿豎條紋的衣服、拿手套這兩點也一樣。（西方文化中的條紋一般有隸屬或不光彩的意味，只有身分卑微的下人、劊子手或罪犯才穿，但豎條紋例外，隔段時間就會流行一陣──雖然持續時間不長──被視為高貴的紋樣。另外，手套被視為國王授予的狩獵權、貨幣鑄造權的象徵，捏著一隻手套的各國國王肖像畫很多。）

平頂的黑天鵝絨帽子上鑲嵌著寶石，白色的羽毛裝飾環繞一周。衣服裡有墊肩這一點與查理七世一樣，為的是看起來更魁梧、更有立體感，以顯威嚴。上臂部的素色絹布，可能一下看不出來，是短款的無袖緊身上衣（外衣），外面又套了一層有花紋的緞面緊身上衣。

[2] 亨利八世的第二任妻子，最後被處決。

061

有金線刺繡的緞面上衣，胸部和袖子上都有許多切口，從橢圓形的切口中露出鬆軟的白色亞麻內衣作為裝飾。據說，這種切口最初是為了方便雇傭兵在戰場上活動手臂而設計的（因為當時沒有現在那種彈性好的布料）。而今成了漂亮的裝飾，這樣的演變也很有意思。

1　長相很有特點，綽號「狐狸鼻」。法蘭索瓦一世很有豔福，至今仍為法國人所樂道。威爾第歌劇《弄臣》中曼圖亞公爵的原型就是他。

2　富於變化的精緻刺繡一直繡到領口。

3　瀟灑的豎條紋上衣，扁平天鵝絨帽子。法蘭索瓦是歐洲有名的時尚領袖。同時代的對手是哈布斯堡家族的查理五世和英格蘭國王亨利八世。三人，各有千秋。

4　右手握著手套，左手握劍。兩者都是王權的象徵。

克盧埃，〈法蘭索瓦一世像〉

96cm×74cm，約1530年
羅浮宮黎塞留館3層7號展廳

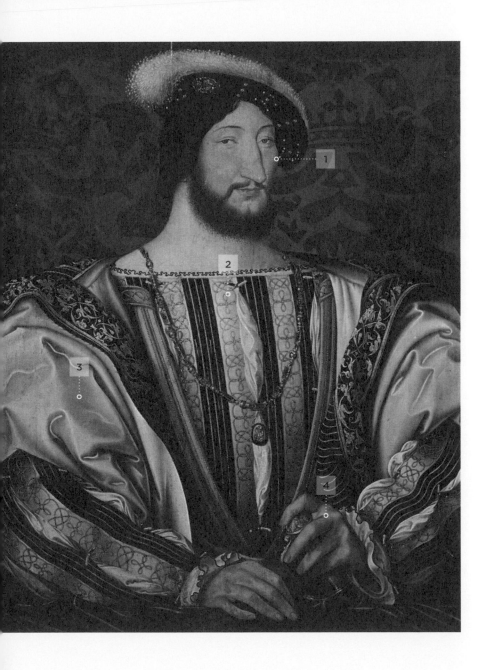

一直崇尚義大利的法蘭索瓦一世，不知從什麼時候起成了歐洲的時尚先鋒。

時間又過了約一百年。經過七位國王，王朝也從瓦盧瓦家族改換到波旁家族。

君主專制發展到頂峰，揚言「朕即國家」、國家就是指自己的國王登場了。他就是路易十四。因為年輕時曾裝扮成太陽神阿波羅跳舞，而有「太陽王」之稱。在他這一代，法國終於凌駕於西班牙之上，不僅如此，還把自己的血脈派到西班牙做國王，開啓了西班牙波旁王朝，成爲歐洲最強國。

里戈（Hyacinthe Rigaud）畫的太陽王，此時六十三歲。傲慢的性情早已根深蒂固，王中之王的自負爆棚。路易十四的時代，是男性時尚遠超女性時尚的時代，是假髮和高跟鞋的時代，是花裡胡哨、五彩繽紛的時代。這些單從這幅畫裡還看不出來。因爲披著儀式用的披風（面料是散布著百合花圖案的藍色天鵝絨，裡料是白貂皮），看不到裡面衣服上的蕾絲、緞帶、寶石等各種裝飾。法蘭索瓦一世的精髓早已蕩然無存，只剩下一味炫耀奢華的低級趣味。

假髮據說是路易十四的父親路易十三爲了掩飾禿頂先開始戴的。兒子則是因爲個子不高，戴了之後發現各種方便，於是戴假髮的熱潮一直持續到法國大革命前夕。發

　　　　　　　3 ｜ 締造法蘭西的三位國王

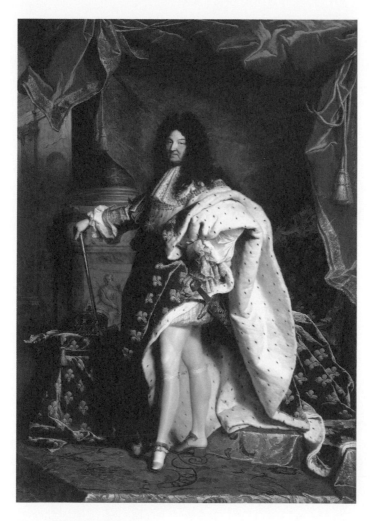

里戈，〈路易十四肖像〉
羅浮宮敘利館3層34號展廳

展到後來，不管是不是貴族，只要掏錢，誰都可以戴上一頂。

假髮跟鬍子似乎合不來，有假髮的時代，就沒有興下巴留鬍子（嘴唇上倒是有留），流行下巴留鬍子的時代，就沒有假髮。男人大概覺得，只要有一頭長毛就行。那麼假髮跟帽子的關係又如何呢？太陽王在這頂巨大假髮上面，又戴上帶羽毛的大帽子的畫也留下不少。腳上蹬著繫著鮮紅絲帶的高跟鞋，頭上頂著假髮和帽子，在平民百姓的眼中，那真是高大威猛，倍添高貴。

人們相信路易是國家，是阿波羅，
對他無比崇拜。

這樣想來，也就不難理解為什麼凡爾賽宮那種令人瞠目結舌的奢華，到了路易十四這一代才得以實現。凡爾賽宮成為歐洲宮殿的典範，各國的王公貴族都對太陽王路易崇拜不已。他們來到法國，為它的金碧輝煌而傾倒，回到自己的國家和領地後紛紛建起小凡爾賽宮或仿凡爾賽宮。就像曾經法蘭索瓦一世崇尚義大利文化一樣。

有趣的是，法國依然長久地崇尚義大利。路易十四為振興本國藝術而創設的獎學

金項目被命名為「羅馬獎」，獲獎者可以到義大利留學。該獎一直持續到二十世紀後

期。美國人崇尚法國，法國人崇尚義大利，義大利人崇尚希臘⋯⋯。

・讓・富凱（1425-約1481），十五世紀法國代表畫家、彩色抄本家。

・讓・克盧埃（1485/1486-約1541），宮廷肖像畫家，法蘭德斯人，曾為歷代法王

服務。

・亞森特・里戈（1659-1743），曾為路易十四宮廷中四百人繪製肖像畫。

4

Rembrandt Harmenszoon van Rijn
Bathsheba

林布蘭特———〈拔士巴〉

造化弄人

藝術讀本或教科書裡那些耳熟能詳的名作，實際到美術館去看過以後，有可能獲得新的印象，新的印象一般有以下三種。

一種是覺得跟印刷的圖片沒有太大出入，原來喜歡的作品還是喜歡，原來不喜歡的還是不喜歡，原先的印象得到印證，產生一種踏實感。第二種是──雖然這種情況極少──對實物大失所望，相比之下，自己根據照片想像出來的東西反而更精彩，甚至懷疑真跡是贋品。第三種是發現之前的印刷品完全無法展示原作的氣氛而深受震撼，顏料充滿生氣的質感和立體感，微妙的色彩變幻，充滿個性的筆觸，畫家想要傳達的氣勢、才能和傾注的感情，將所有這些融為一體的原作，讓人不由得為之驚歎。

林布蘭特的〈拔士巴〉，恐怕對很多人來說就屬於第三種情況吧。因為，從印刷物上瞭解到這幅畫時，第一個感想多半會是「一個肥胖、不怎麼美觀的中年女人裸體」。

換句話說，女主人公（對現代人而言）身材遠非完美，缺乏第一印象的魅力。

可一旦站在原畫面前，看到和真人一般大小的拔士巴，它的真實感與營造的濃厚氛

圍，往往帶給觀者強烈的衝擊。這時你就能切身體會著名美術史家肯尼斯·克拉克（Kenneth Clarke）的話：

「〈拔士巴〉是個奇蹟，全身都可以看到思考的影子。」

看到原作便不禁讚嘆：原來是這樣一幅畫！

這是在羅浮宮必看的名畫。拔士巴是《舊約聖經》中的美女，是聯繫英雄大衛與名君所羅門的關鍵人物。故事是這樣的。

第一代以色列王掃羅正忙著與各族交戰的時代，放羊少年大衛因為善於彈琴，開始服侍掃羅。這時，勁敵非利士人的軍隊攻來。士兵中有身高超過三公尺的巨人歌利亞，以色列軍一半做好了敗北的心理準備，大衛卻勇敢地只用投石器和石塊迎戰敵人（米開朗基羅〔Michelangelo〕的《大衛》是一個右手握著石塊、英姿颯爽的裸體青年），只是一擲，便擊殺了對方，割取首級。（很多繪畫作品當中都有年

輕的大衛提著巨人歌利亞頭顱的形象。）

憑此功勞，大衛當上將軍，娶掃羅的女兒爲妻，後來成爲第二代以色列王。他在爭戰中不斷取得勝利，擴大領土，統一以色列，並把都城定在耶路撒冷。大衛在位四十年，有八個妻子，愛妾無數，僅王子就有十九人，可謂豔福不淺。但他鑄下大錯，是在國家開始安定之時。

有一天，他在耶路撒冷王宮的露台上俯瞰街道，看到一個在樹蔭裡沐浴的美女並一見鍾情。大衛馬上差人調查，原來是自己忠實的屬下而且名列「三十勇士」之一的烏利亞的妻子，拔士巴。大衛沒有猶豫。剛好當時烏利亞正在前線打仗，大衛把拔士巴接來，據爲己有，而且在得知拔士巴懷孕後，把烏利亞派到戰事更加激烈的最前線，害他死於戰場。然後，迎娶拔士巴爲妻。

然而，如此大費周章得來的孩子，卻在出生之後很快夭折，自己的兒子又爲了爭奪王位自相殘殺，背叛與陰謀接連上演，大衛的晚年只能在孤獨和後悔中度過。這是神的懲罰嗎？不知道。年老的大衛把拔士巴第二胎生的兒子定爲繼承人。這個孩子便是所羅門。

正如「所羅門的榮華」一詞所說的，以色列在所羅門王的統治下迎來全盛期。最開始在耶路撒冷建聖殿的也是所羅門。沒有大衛霸道的愛和烏利亞的戰死，沒有拔士巴的抉擇（《聖經》中也有記載爲守貞操不惜以死相抵的女性），就不會有所羅門的誕生。不由得讓人感慨命運的力量。

以拔士巴爲題材的畫作不計其數。幾乎都是沐浴圖，主要畫讓大衛痴迷的美麗肉體，要不然就是妖豔充滿誘惑的女性形象。

與那些相比，林布蘭特所畫的拔士巴是如此不同。這裡沒有供男人品鑑的裸體，沒有媚態，沒有性感，有的只是深摯的情感。整個畫面都向人們傳達著萬般思緒。讓我們這些旁觀者，也不由得要深深地、深深地潛下心，體會所謂造化的不可思議。

昏暗的房間裡只能看到一張大椅子，其他背影都被吞沒在黑暗裡。光源以一種超自然的亮度照在拔士巴的上半身。強烈的明暗對比，是林布蘭特的特色之一，他也因此被稱爲「光與影的畫家」。赤身裸體的拔士巴坐在椅子上，正在讓侍女爲她洗腳。老侍女跪在暗處，專心致志地爲女主人洗腳，一副忠實的形象。

髮帶、耳環、項鍊、臂環等奢華的首飾，是爲了表明拔士巴的高貴身分？還是說，這些都是來自大衛的禮物？她的左手放在白色亞麻內衣上。林布蘭特用厚厚的白色顏料，表現出內衣的柔軟質感，讓人感覺價格不菲。長椅背上，鋪展著已經準備好的金線織成的盛裝。

拔士巴沒有猶豫，她已經做出了抉擇。洗完腳後，就要穿上乾淨的內衣和錦緞的外套，前往宮殿，大衛王正在那裡等著。這是她必須承受的命運。但是在穿衣之前的這短暫片刻，拔士巴又不由得千頭萬緒，心煩意亂起來。想到自己罪孽深重，想到丈夫，想到國王，想到將要出生的王子，想到人類的惡業，想到人生……。

拔士巴右手拿著一封信，是大衛的傳召書。然而這幅畫表現的卻不是讀完信的「瞬間」，而是貫穿過去、現在和未來的「時間」。裸體代表沐浴這一「過去」；「信」和「珠寶首飾」代表「現在」；「隆起的腹部」代表「未來」。她讀完信，便想見了沐浴的情景，知道自己將要去赴國王的寢床。同時，這也意味著丈夫的死。進而預感到自己將誕下王子，捲入政治鬥爭，以及一直延續到王國的未來，自己的、丈夫的，還有孩子的命運巨變。

她沒有為這些預感而戰慄，

她的表情是知曉未來的人的表情。

知曉未來，並已接受。雖已接受，卻與聖母馬利亞平靜而順從地說「我是主的婢女」有所不同。大衛不是神，宿命也並非信仰。也正因如此，鑑賞者才更能聆聽拔士巴的思緒。

1 整幅畫面充滿感情的林布蘭特傑作。著名美術史家克拉克稱其為「拔士巴的奇蹟」。

2 林布蘭特有「光與影的畫家」之稱，對光的處理非常獨到，明暗對比令人印象深刻。

3 模特兒是畫家的情婦，據說死於乳腺癌。有研究者認為拔士巴左側乳房的黑影是乳腺癌的徵兆。

4 本畫取材於《舊約聖經》中的著名故事。有夫之婦拔士巴被大衛王看中。畫中畫的是她讓侍女洗腳，準備去赴國王寢床的情景。

林布蘭特，〈拔士巴〉

142cm×142cm ，1654年
羅浮宮黎塞留館3層31號展廳

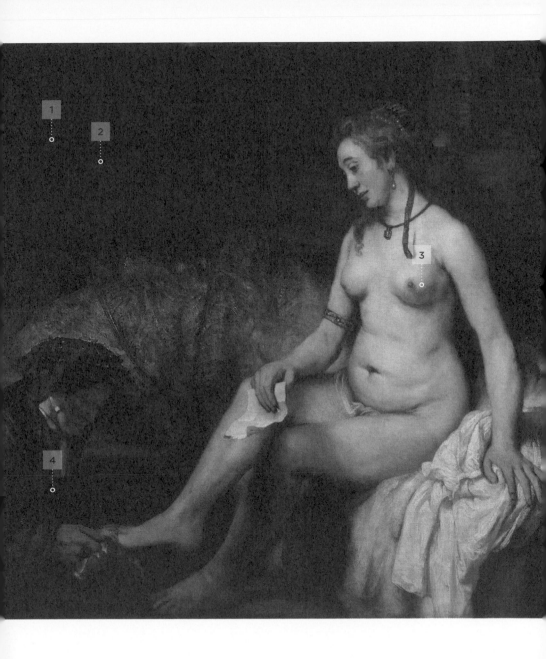

因爲與神聖純潔的少女馬利亞相比，拔士巴（大衛也是）更像是性的俘虜，更貼近凡人……。

這幅畫的模特兒，是林布蘭特的情人斯托芬（Hendrickje Stoffels）。拔士巴的手之所以那樣粗大，與裝飾品和衣服並不相稱，是因爲斯托芬本人是一名勞動者。

當時二十八歲的她懷有身孕，畫作完成的時間和孩子出生的時間都是一六五四年。

因爲以未婚傭人的身分懷了雇主的孩子，懷胎七月的斯托芬遭到教會傳喚，默默忍受對姦淫罪的非難斥責，最終被處以「懺悔警告」，並被禁止參加聖餐禮，相當於被逐出教門。收到教會傳訊的斯托芬，可能在某個時候無意間浮現出〈拔士巴〉中我們所看到的那種複雜的表情。因此給了林布蘭特強烈的印象，最終成就這幅作品也未可知。不管怎樣，斯托芬確是當時林布蘭特的繆思。林布蘭特不僅讓她充當各種模特兒，還爲她畫過肖像畫。

卻說〈拔士巴〉到了近代，竟在出人意料的方面引起關注。有醫生指出，如果這幅裸體畫是對現實中斯托芬身體的如實描摹，那麼她很可能患有疾病。依據是左側乳房處的明顯的陰影。經這麼一說，畫中乳房還眞不像二三十歲女人那般圓潤。皮

林布蘭特，〈畫家和他的妻子〉
德國 德勒斯登國家藝術收藏館藏

膚看上去凹凸不平，腋下似乎有一塊硬疙瘩。斯托芬死於該畫完成的九年後。是不是因為發展緩慢的乳腺癌轉移到其他器官所致呢？

在此之前，她的死一直被認為是一六六三年阿姆斯特丹發生的鼠疫。但有記錄顯示，斯托芬在前一年就逐漸衰弱，持續了幾個月，把遺書托付給公證人後，在林布蘭特和孩子們的悉心照料下去世。如果是傳染性強的黑死病，很可能不是這種死法。所以乳腺癌一說比較有說服力。

林布蘭特的人生——跟他的畫一樣——強光與濃郁的黑暗構成鮮明的對比。

父親是萊頓的磨坊主，他跟其他中產階級的孩子一樣上拉丁語學校，跳級進入大學後不久退學，因為他天才的繪畫才能已經得到周圍人還有自己

的認可。他在阿姆斯特丹學畫，回到萊頓後自立門戶，成為職業畫家。二十五歲再次移居阿姆斯特丹，憑借集體肖像畫〈杜爾博士的解剖學課〉躋身一流畫家行列。兩年後，與富裕的上層階級的女兒莎斯基亞結婚。她為林布蘭特帶來了生命的喜悅、巨額的嫁妝還有優質的雇主。真是福星。林布蘭特以莎斯基亞為模特兒，創作了花神芙洛拉、達那厄等畫作。還留下一幅自己打扮成浪蕩公子，把莎斯基亞抱在膝上，志得意滿的自畫像。

處在人生巔峰的林布蘭特擁有一座豪宅，收藏數量驚人的美術品、古董、異國服裝、珠寶首飾等珍品（這些也都用到了創作中），畫室學徒一度多達五十人。成為當紅畫家後，找他畫肖像畫的顧客絡繹不絕，神話及宗教畫等大幅作品的委託也不少。這種光芒四射的日子一直持續到他三十六歲。

之後，林布蘭特便開始緩慢地走入下坡路。莎斯基亞留下年幼的兒子去世（據說死於結核病），命運齒輪發出巨大的碾壓聲，一下子完全失去控制。先是當年問世的〈夜巡〉，因為不被世人理解，評價之低前所未有，加上荷蘭經濟惡化，導致投資失敗。債台高築，奢侈的毛病卻沒改變，連情感也出現問題。

莎斯基亞死後，因爲兒子還小，林布蘭特雇用一位保母，卻成爲他的情婦。六年後，保母告林布蘭特不履行婚約。陷入官司無法脫身的這一年，林布蘭特似乎不堪精神上的壓力，一幅作品也沒有。

這場官司結束後，林布蘭特又換了一個情婦，這次是比他小二十歲的女傭斯托芬。雖然斯托芬生下一個女兒，不過兩人始終沒有結婚，只是同居。之所以沒有結婚，是因爲莎斯基亞的遺囑。或許莎斯基亞深知林布蘭特揮霍無度，她想保護自己的兒子，也或許她不想讓別的女人用自己的遺產。她留下遺囑，如果林布蘭特再婚，遺產的一半將歸自己的姐姐。林布蘭特對此毫無辦法。他最終也沒能正式娶誠心誠意爲自己付出的斯托芬爲妻。斯托芬因此被教會傳喚，這段前面已經講過，不再贅述。

因爲債台高築，而且與下層女性糾紛不斷，來找林布蘭特作畫的貴族逐漸離他而去。事實上，在那以前，他的畫風就開始不受歡迎了。因爲他總是對外表詳實描繪，甚至把內心情感都挖掘出來放在畫布上，這樣的肖像畫對那些掏錢想讓畫家美化自己的人來說，是不能忍受的。儘管林布蘭特在國際上的聲譽並未動搖，訂單卻銳減。

追求藝術的人少，
追求舒服的人（不管在哪個時代）總是多些。

五十歲時，林布蘭特最終破產。那些收藏，那座充滿回憶的豪宅，只能放手。

五十二歲的林布蘭特搬到貧民區的小房子，剩下幾位弟子、兒子和斯托芬慘淡經營一家美術公司，幫助林布蘭特。儘管如此，窮困還是變本加厲地纏著他，最後連埋葬莎斯基亞的教會墓地也不得不變賣。唯獨作畫是他仍堅持的。被譽為「靈魂畫家」的林布蘭特的大量畫作，是在他人生黑夜裡綻放的花。

五十七歲，斯托芬先他一步離世。六十二歲時他又痛失愛子。第二年，孫子受洗後不久，這位孤獨的畫家與世長辭。一直到死前不久，他還在創作充滿力量的作品。

林布蘭特·哈爾曼松·凡·萊因（1606-1669）畫過近百幅自畫像，包括油彩、版畫、素描等，被視為一種自傳。羅浮宮裡也藏有六幅。

林布蘭特，〈夜巡〉
荷蘭 阿姆斯特丹國立美術館藏

5

Et in Arcadia ego

普桑

〈阿卡迪亞的牧人〉

誰在阿卡迪亞？

阿卡迪亞，是希臘南部伯羅奔尼撒半島的中央高地的名字，自古便被視爲牧歌式的理想之鄉。現實中是一片不適宜農耕的險峻山地，因爲周圍的高山與峽谷將其與外界隔絕──看不到的地方往往能引起人們浪漫的遐想──因而形成了世外桃源的傳說。

傳說這裡居住著牧神潘恩，這裡的人們也都信奉潘恩。潘恩長著代表太陽光線的角，和象徵著與大地緊密關係的山羊腿，就像他的名字（潘恩即全部之意），是無所不在的自然神。此外，牧神潘恩還是音樂的發明者，然而在文藝復興時期，他卻被人們視爲「淫欲」的象徵，到了巴洛克時期，又被描畫成粗野下流的山羊臉，眞是可憐。

不過，當然了，阿卡迪亞人崇拜的牧神潘恩雖然腿是山羊腿，上半身卻是俊美的青年。人們一直相信，浪漫的理想之鄉，除了潘恩，還有仙女和獵人，以及男男女女的牧羊人，他們不問世事，在充滿愛的氛圍中過著純樸的生活。就像城市人對鄉下的牧羊人，他們一無所知，只是單純地嚮往那裡的風景一樣，阿卡迪亞也是人們用以逃避現實的困難的幻想之地。

就這樣，漫長的年月過去，到了十七世紀，義大利突然有這樣一句拉丁語成語：

「Et in Arcadia ego.」

「Et」相當於英語的「also」（也）。「ego」——可以從 egoism（利己主義）推演——有「I」（我）的意思。動詞被省略了，整句話的意思是「在阿卡迪亞也有我的存在」。我，即死神。「在阿卡迪亞也有我的存在」，意思是說即使在本該無憂無慮的阿卡迪亞，依然存在著死亡。

死亡才是最普遍的存在。

很快地，義大利畫家圭爾奇諾（Guercino）便以樂土也有死亡為題創作了一幅畫。畫中，住在阿卡迪亞的牧羊人發現頭蓋骨，茫然若失。不安的天空，頭蓋骨的周圍竄來竄去的老鼠，增加了他們（以及鑑賞者）的震驚程度。石檯上清晰地刻著「在阿卡迪亞也有我的存在」文字。頭蓋骨是死亡的典型象徵，所以這幅畫無論在誰眼裡都一目瞭然。

圭爾奇諾，〈我也在阿卡迪亞〉
義大利 羅巴古典國立繪畫館藏

而當普桑選擇同一主題（比圭爾奇諾晚約二十年），無論構思、表現力、格調，都表現出小孩子和成年人的差距。但是要看懂，卻需要一些知識和思考。

堅固的構圖是經過縝密的計算，人物的位置和姿勢也都經過深思熟慮，所以這幅畫給人的感覺，就像已經演練過無數遍的舞台表演。服裝儘管使用了紅色和黃色，色調卻給人沉著的印象，讓人感到平靜。背景是安詳的黃昏（沒有一絲風），整個畫面都籠罩在靜謐之中。

幾個牧羊人發現了已開始坍塌的石棺。蹲在棺前的大鬍子的手臂和手指投下的影子，有點像死神的鐮刀，是不祥之兆。他正用手指描著銘文「我，也在阿卡迪亞」。古代看到文字一般都需要唸出來，所以他應該是一邊描一邊磕磕絆絆地拼讀吧。（順便提一下，默讀的習慣到十八世紀才有，所以普桑的時代唸出聲來的情況比較普遍。）

用紅布裹著身體的男人，因為右邊的女人拍了他的背，他便抬起眼，指著銘文，彷彿在說，你也來看。也或許相反，男人指著銘文讓女人看，而女人輕拍他的肩膀，以緩解他的慌張。

多半是後者吧。因為，觀賞者的視線會先落在擁有秀美側臉的女人身上，然後

依次移到紅衣男、大鬍子、胳膊靠在棺材上的男人身上，馬上會發現畫的故事順序是反的，再沿著相反的方面看一遍。也就是說，左邊的男人在聽大鬍子唸，大鬍子唸得很專注，紅衣男叫後來的女人來看，女人安撫他所受的衝擊⋯⋯出場人物的視線也是這樣的順序。左邊的男人看著下方的大鬍子，大鬍子的精力集中在文字上，紅衣男斜眼看著女人，女人誰都沒看。

這個女人的身分是個謎。長期以來美術史家的主流解釋是，在阿卡迪亞生活的女人只能是牧羊女。

四個阿卡迪亞的牧羊人。

不過即使是外行，也能發覺這種解釋站不住腳。男牧羊人衣著都那麼簡樸，為什麼做同樣的工作，女人卻繫著髮飾帶，穿得那麼好呢？而且男人個個手裡都拿著牧羊杖，只有她沒拿。於是又有人說她是女祭司。既然這片土地信仰牧神潘恩，有祭司是很正常的。還有人說，她其實不是人類，而是「應當接受的命運」的象徵。不管怎樣，她平靜的表情和態度都說明，畫家希望借這個人物，來喚起人們對死亡的領悟。

1 結構和人物的位置都經過嚴格的計算，色調沉穩——普桑的畫風尤其受當時義大利知識階層的青睞。

2 牧羊人發現石棺上的銘文「我，也在阿卡迪亞」（即樂土也有死亡）而感到震驚。

3 這個女人的身分尚無定論。是牧羊女還是女神，抑或是某種象徵？這是畫家給我們出的謎題。

4 沉思冥想般的古典氣息與邏輯性，堪稱「用思想作畫」的代表。

普桑，〈阿卡迪亞的牧人〉

85cm×121cm，1638-約1640年
羅浮宮黎塞留館3層14號展廳

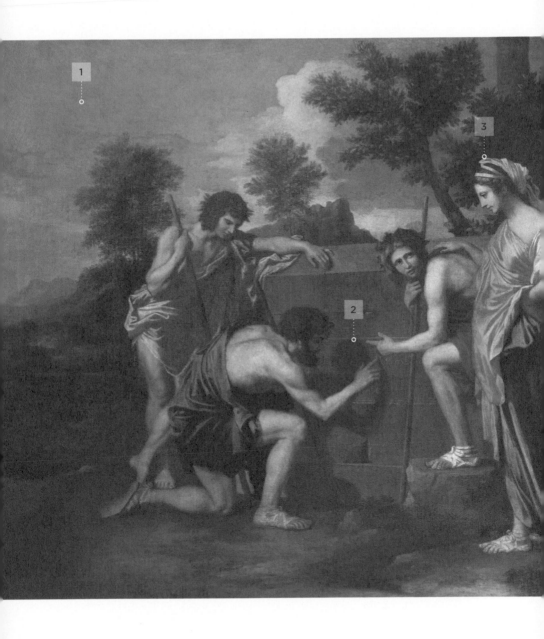

這幅畫的理性魅力，又催生了更多的解釋。有人認為，「我」不是死神，而是在阿卡迪亞死去的居民，也就是石棺之下長眠的死者，於是意思變成「我也曾在阿卡迪亞」。

讀一下前面所說的拉丁語原文就會知道這完全是曲解。然而在十八世紀，這種說法卻大行其道。（就像「願健全的身體裡有健康的心靈」本來表達的是一種心願，卻不知從什麼時候起變成了「有健全的身體才有健康的心靈」。）

新的解釋，與洛可可時期的憂鬱氣息吻合。阿卡迪亞已成過去，如今回歸現實，青春一去不返，黃金般的日子都已逝去，已凋零的愛情短暫而又美麗，回憶如夢，一切都令人懷念……華鐸畫的西堤島，或許也是另一個阿卡迪亞吧（參見第二章）。

還有《達文西密碼》（*The Da Vinci Code*，丹·布朗〔Dan Brown〕著）式的解釋。起因是普桑畫的風景酷似法國雷恩堡一帶。這裡曾有一個叫作錫安會的祕密組織，守護著耶穌和抹大拉的馬利亞所生的孩子及其子孫的墳墓。證據是「Et in Arcadia ego」把字母順序調整一下就成了⋯「I Tego Arcanadei」（走開，我隱藏了神的祕密）。真是有趣，真假暫且不論。

現代人喜歡普桑的較少。因為他太過於理性，過於無懈可擊，表面看來也很樸

實，所以可能會讓人感到乏味。不過，一旦知道普桑是用邏輯的方法，在畫面中藏

下謎語，難道不頓時興味盎然？

賞畫之樂不僅在感受，

與畫家展開智力上的較量，也是賞畫的樂趣所在。

最先支持普桑，成為他的資助者的，是羅馬的知識分子，這也正好說明了普桑的特點。

尼古拉斯・普桑（1594-1665）的出現，使得長期步義大利後塵的法國美術界終於可以揚眉吐氣，他也是十七世紀法國最偉大的畫家。

普桑的大半生都在羅馬度過，主要作品也幾乎都在羅馬完成，儘管如此，卻很難說他是義大利人。當時，激烈的巴洛克繪畫風格已席捲義大利，乃至整個歐洲，而普桑卻超然地從中脫離，提出「繪畫的目的是在理性構圖中表達道德寓意」，他憑藉理性、嚴格的古典樣式，對後來的法國繪畫產生了決定性的影響。（想起歌劇界鬧

伶盛行的時代，只有法國表示嫌惡。這份頑固真的很有法國特色。）

〈阿卡迪亞的牧人〉是普桑的代表作，在法國皇家藝術學院（這也是效仿義大利美術學院創設的國立學術機構）成為典範。古典雕塑般的人體刻畫和穩定的構圖、理性的主題、賦予作品倫理性與權威性等方面可以感受到與大衛作品的共同點。與大衛作為拿破崙宮中普桑的作品多達三十九件，其中三十一件是路易十四所購。羅浮的御用畫家相同，普桑的作品也符合「自尊就是一切」的法國絕對權力者的審美吧。

正因為如此，在艱澀難懂的普桑之後，興起了享樂主義的洛可可，洛可可又被大衛的如同冰凍的大幅畫作所踏碎。大衛又被色彩與激情泛濫的浪漫主義吹散，浪漫主義過氣之後，出現印象派。潮起潮落。

但實際上，普桑生前並不受歡迎。除了太陽王路易，大多數王公貴族、教堂和商人求之若渴的，是氣派華麗無比的「王之畫家與畫家之王」魯本斯的畫作。

可以說普桑是國產的純文學、費解的藝術電影，而魯本斯則是世界規模的大眾文學、好萊塢大片。當然，純文學和藝術電影的支持者——雖然人少——更為熱情。

來看一下普桑的自畫像。

普桑，〈自畫像〉
羅浮宮黎塞留館3層14號展廳

在幾幅疊放的畫布前，畫家身穿僧侶一樣的黑衣，眉宇間縮起皺紋，表情凝重。這是五十六歲的普桑。畫布畫的是充滿希臘風情的鼻梁筆直的女神。仔細看會發現，她戴的頭飾鑲有眼睛。額頭上的第三隻眼，是「看見眞實之眼」的象徵，所以普桑應該是想說，自己有這種能力。

這是何等的自戀啊。費解的作品，傲慢地自詡爲菁英的態度，對學院的強大影響力，都會讓人以爲他在象牙塔中大權在握。

然而，普桑出生在法國偏僻鄉間的貧苦農民之家，十八歲來到巴黎，在多個畫室做學徒，卻沒有跡象表明他有過人的才能。雖然有記錄顯示他接過幾筆訂單，但這一時期的作品都沒有保存下來。與魯本斯二十三歲遠渡義大利，馬上成爲曼圖亞公爵的宮廷畫家眞是大有不同。

最終，他在三十歲第三次嘗試，才終於如願來到羅馬。一開始，在巴洛克的洗禮下，也畫過〈伯利恆的嬰兒虐殺〉這種激烈的畫風（羅馬士兵腳踩嬰兒的肚子揮起大刀的畫），後來依教堂要求創作祭壇畫失敗，他明白了自己不適合畫魯本斯那樣的大幅作品。可能是因爲受到精神的打擊，普桑大病一場，幾乎喪命。痊癒後似乎頓

悟了一般，放棄好萊塢大片，轉而走崇高的藝術路線。這次他選對了方向。那些已經厭倦巴洛克式浮誇的知識分子，對他的作品給予了高度的評價。

終於，普桑的名聲傳回故土法國，路易十三聘他裝飾羅浮宮的大畫廊，四十六歲的普桑很不情願地回到巴黎。法國宮廷充滿著嫉妒與陰謀，魑魅魍魎，跋扈其間。深感厭倦的普桑給友人寫信道：「如果我在這個國家留下來，我就會變成一個拙劣的畫家。」結果兩年不到他便逃回羅馬。他放棄首席宮廷畫家的名譽和收入，編造理由，離開了巴黎。

在學院裡高高在上的，不是普桑本人，而是他的作品。這樣一說，是不是感覺他更像純文學作家了？

6

捏造的生涯

Peter Paul Rubens
The Presentation of Marie de' Medici's
Portrait to Henry IV

魯本斯
〈瑪麗・麥迪奇的生平事蹟——
向亨利四世呈贈肖像畫〉

如果真有神，那一定是位「偏心的神」——

瞭解魯本斯的一生後，我不禁這樣想。

他是代表十七世紀的巨匠，幸運、健康、才能、容姿統統眷顧於他，財富、榮光、愛與幸福充滿著他輝煌的人生。即便是在他死後近四百年的今天，他依然深受人們喜愛。他是「王之畫家，畫家之王」，他就是魯本斯。

魯本斯的父親是法學家，他從小便跟著父親學習希臘語、拉丁語、古典文學等。

在他十歲那年，父親去世，母親獨力難支，家境逐漸蕭條，魯本斯是家中老么，最終不得不從拉丁語學校輟學。做學問這條路被堵死了（魯本斯的哥哥是古典學者），魯本斯十四歲開始在某伯爵家當家童，在這裡，他學會了貴族社會的禮儀（對他後來的發展頗有幫助）。

這時他已經發覺自己有繪畫的才能。他不僅有才能，而且理性、努力、人格健全，這些更是魯本斯打開夢想之門的鑰匙，在他的眼前，通往未來的門一扇接一扇地打開。當時的法蘭德斯（或者說整個歐洲）普遍認為，要成為成功的畫家或雕塑家，必

097

須向義大利學習。魯本斯遇到一位從義大利歸來的老師，他不僅跟老師學畫畫，還學了義大利語（後來魯本斯掌握了好幾國語言）。

魯本斯二十一歲出道，二十三歲如願以償來到義大利，沒過多久便被曼圖亞公爵聘為宮廷畫家。雖然報酬不高，但來去自由，這讓魯本斯有時間前往羅馬、威尼斯、佛羅倫斯甚至西班牙，在這些地方，他貪婪地從前人的畫跡中汲取養分。八年後，魯本斯的母親去世，魯本斯回到安特衛普，次年，也就是一六〇九年，西班牙與荷蘭簽訂為期十二年的休戰協定，安特衛普恢復和平，經濟蓬勃發展，年富力強的魯本斯接到大量的繪畫訂單。

這一年，魯本斯特別幸福，先是經尼德蘭總督伊莎貝拉公爵夫人（西班牙哈布斯堡家族腓力二世之女）引薦成為宮廷畫家。接著又娶了富商之女，組建美滿的家庭。

魯本斯還是優秀的企業家。他經營一間大工作室，聘雇許多學徒和助手（范戴克也曾在這裡做過一段時間學徒），這裡誕生的作品多達兩千件，也有人說三千多件。像這樣大量繪製大幅油彩作品，只有透過工作室才能實現，僅憑個人是不可能做到的。

在魯本斯為自己和妻子畫的畫像中，可以看到一對相親相愛的理想伴侶。

魯本斯，〈魯本斯與伊莎貝拉·
勃蘭特〉
德國　老繪畫陳列館藏

魯本斯的做法是，自己先構思，打好草稿，讓學徒來畫，等畫得差不多了，再親自定稿。當時這樣做沒有任何問題（跟現代漫畫家的工作模式很像，只是規模更大些）。繪畫應該自始至終由同一位藝術家完成的觀念，是近代以後才產生的相對較新的形式。

魯本斯曾留下一段有名的軼事。根據造訪魯本斯工作室的丹麥人的紀錄，魯本斯工作時，會讓演員在一旁不停地朗讀塔西佗的歷史書──就像背景音樂──同時向祕書口述書信。而這一切絲毫不耽誤他熱情地招呼客人，回答問題，手中的工作也沒有一刻停歇。就算是在故意表演，也是了不起的本事。

一六二一年，休戰協定失效。伊莎貝拉公爵夫人擔心戰亂再起，她很信任魯本斯，把外交工作委任給他，一六二八年起派他到西班牙、英國。當時

魯本斯早已名震整個歐洲，可以說是天主教會和王公貴族的廣告代言人，這次出任和平的使者，也取得了一定的成果。在那之後，他繼續遊歷各國，曾獻給西班牙宮廷一幅〈農神吞噬其子〉，獻給英國宮廷一幅〈戰爭與和平〉，被兩國授予貴族稱號。

私生活方面，魯本斯五十三歲再婚。因為他的妻子幾年前因病去世，留下三個孩子。周圍人幫他推薦對象，貴族人家的女兒也在其列，他為魯本斯的晚年生活注入新的活力，並先後為他生了五個孩子。魯本斯在安特衛普最繁華的地段擁有一棟豪宅（現在作為魯本斯故居對外開放），他本想在那裡畫風景畫，收藏名畫，過平靜的生活，然而訪客和訂單從未間斷，六十三年的人生直到最後——儘管晚年被關節炎困擾——這種繁榮的景象也沒有間斷過。他的遺產據說有一百萬荷蘭盾，這在當時可以說是天文數字。

時間倒回過去。魯本斯四十五六歲時，接到一筆來自法國的大生意。向他訂畫的是已故亨利四世的王后、現任國王路易十三的母親瑪麗・麥迪奇（Maria de' Medici）。她想要一套四十多幅的系列畫作，用來裝飾改建後的盧森堡宮。

整個工作室都把這項工作視為至關重要，因為之前魯本斯還從來沒為法國宮廷畫

過畫，正好藉此機會展現一下自己的實力。當時法國人偏愛沒有動態、靜止如冰的畫風，魯本斯很想讓他們見識一下巴洛克流轉的躍動感和色彩的爛漫。當然「巴洛克」（原意指變形的珍珠）這一美術術語，乃至時代概念，活在巴洛克時期（十六世紀後期到十八世紀前期）的人沒有一個知道。這是十九世紀中葉的美術史家給繼文藝復興之後的潮流取的名字，最終成為正式名稱，沿用至今。那麼魯本斯、卡拉瓦喬、林布蘭特等巴洛克畫家又如何看待自己的作品呢？說不定覺得自己是新古典主義吧。

魯本斯按慣例親自前往當地，與訂畫的雇主溝通。聽取對方的要求，敲定主題，查看將來擺放的位置，進行構思。瑪麗的要求簡單明瞭。她希望魯本斯根據遇刺身亡的丈夫，即先王的一生，與自己的一生，分別創作一系列的繪畫。到此為止還算正常。但瑪麗卻提出，要先完成自己的二十二幅。

亨利四世因為終結國內的宗教戰爭，無論是生前還是死後都深受民眾愛戴，畢竟是波旁王朝的開創者，經歷波瀾壯闊的一生，容貌也有特點，還是個大情聖，這一點很對法國人的胃口，確實是值得一畫的人物。對王室而言，優先通過繪畫把亨利打造成偶像肯定是上策。但年近五十歲的瑪麗·麥迪奇卻不肯讓步，非要先畫自己的，並

且願意為此砸重金。看姓氏便知，她出身於義大利的麥迪奇家族，身家非比尋常。本來亨利就是為了嫁妝才跟她結婚。

試想一下，假設你是作家，一位用一輩子時間建立全球化企業的大老闆，因為土地買賣糾紛被黑社會暗殺。他的妻子請你寫傳記，你當然會認為是為那位老闆而寫，結果人家告訴你，這件事先靠邊站，先為老闆娘寫傳記，還要寫份量足以分為上下部的鉅著。你驚呆了，重新端詳她的臉，發現她不僅毫無氣勢，連個性魅力沾不到邊，無論如何努力，平凡終歸是平凡，就算畫出來，也只能是一幅無聊的畫。而她迄今為止的人生更是無聊，無非是富家女的政治聯姻，丈夫在世時沒有愛過她，丈夫死後，她以身為繼承人的兒子尚且年幼為由，霸佔了老闆的位子，經營能力平庸，又無品德，遭人嫌忌，最後被長大的兒子趕出公司，最近才剛跟兒子和好。寫傳記似乎就是為了作為和好的紀念。

碰上這種事，換作是誰都會頭痛吧，找不到一絲戲劇性。被兒子驅逐是唯一有趣的插曲，卻不讓人詳寫。怎麼辦？一百萬就堆在眼前，如果這部傳記獲得好評，年度非虛構寫作大獎非你莫屬。然而，用幾千頁的篇幅去記述一個沒有自知之明的中年女

人的單調人生，誰知道會不會爲世人恥笑，作家生命就此終結……。

然而，萬能的魯本斯沒有猶豫。他一開始當然也感到意外，知道這份工作非常困難，但是，接受任性的王公貴族或教會的愚蠢要求，並滿足他們，不正好能證明天才的本事嗎？

瑪麗不管如何平凡，但無疑有一點異於常人之處，那就是她無比自戀。換成一般人，多少有點自知之明，明白自己在歷史上沒有任何貢獻，不過是個普通的王后，沒有誰會關心自己的一生。瑪麗卻完全沒有意識到這一點。從某種意義上，這可能是種個性（哪怕是令人無語的個性）。

既然如此，就用這點個性來讓她高興吧。一個不怎麼漂亮的人，你把她畫漂亮了，她就要感謝你，同樣的，一個平凡之人，如果有人讚美，說她的人生具有深刻的意義，那她多半會陷入狂喜。現實既然如此寡淡無味，那就爲它披上神話這一壯麗華美的外衣吧！

魯本斯把這項工作視爲對自己的挑戰。他不是爲瑪麗而畫，而是爲自己而畫。看到這一組畫的人馬上就會明白，把如此無關緊要的人，用這般戲劇性的粉飾打造成主

角，這種功力何等非凡。瑪麗愈平凡無奇，人們就愈爲畫家的技藝和表現力而臣服。

人們驚歎的，不是瑪麗的生平，而是畫家的天才！

1 在天上爲這椿婚事祝福的，是主神宙斯及其妻子希拉。旁邊抓著閃電的老鷹和孔雀分別是他們的代表物（用以識別人物身分之物）。

2 亨利的臉很有特點，相形之下瑪麗的長相就顯得平淡無奇。

3 亨利四世身穿盔甲，因爲未婚妻的肖像畫送來時他在戰場。畫中的亨利對瑪麗一見傾心，然而實際的情形卻是幻想破滅，甚至沒有去迎接她。

4 站在國王身旁的是戰爭女神雅典娜，暗示戰爭的勝利。捧著肖像畫的是愛神。

5 畫家之王魯本斯爲平凡王后演繹的鴻篇巨製。他以希臘神話爲背景，可以說是創意的勝利。

魯本斯，〈瑪麗·麥迪奇的生平事蹟——向亨利四世呈贈肖像畫〉

394cm×295cm，1622-約1625年
羅浮宮黎塞留館3層18號展廳

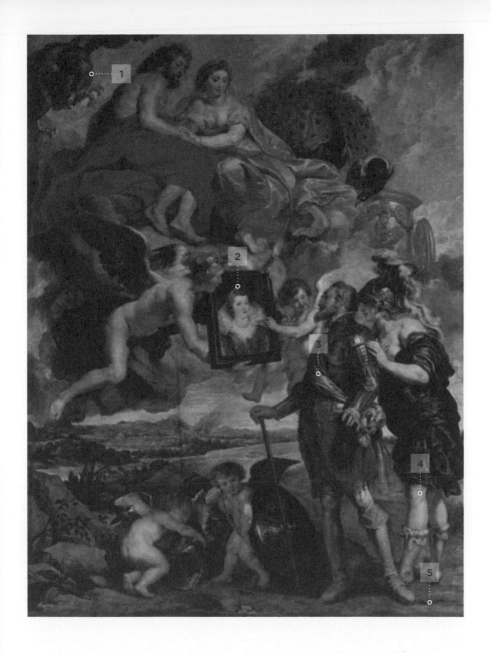

就這樣，魯本斯投入近四年的時間，完成了《瑪麗‧麥迪奇的生平事蹟》（Marie de' Medici cycle）共二十二幅大作。結果正如魯本斯所預期。

畫的內容依次是：

1〈命運〉：在神話中的最高神宙斯及其妻子希拉面前，命運三女神正在安排瑪麗的一生。女神牽拉絲線的手姿態非常優美。

2〈降生〉：眾神和天使在祝福。猶如耶穌降世。

3〈教育〉：智慧女神雅典娜和商業之神墨丘利等在大自然的岩窟中，對瑪麗進行真善美的全面教育。但現實中，她在雙親死後，被寄養在叔叔家，無人管教，連法語都沒有學過。

4〈呈贈肖像畫〉：天使將未婚妻的肖像畫帶到戰場，身披鎧甲的亨利四世被瑪麗的美貌吸引，看得如痴如醉，似乎連正在進行的戰爭都忘了。宙斯（左端的老鷹和閃電是他的代表物，鷹用利爪抓著閃電）和希拉（代表物是孔雀）從空中俯視。

此時瑪麗二十七歲。當時女孩一般十四歲左右出嫁，她屬於相當晚的。亨利和第一任妻子瑪格麗特離婚，寵姬情婦無數，個個年輕漂亮。其中一個管瑪麗叫「商人的

胖女兒」，亨利也聽之任之。現實中亨利自始至終對瑪麗漠不關心。

5〈結婚〉：亨利的代理人來到義大利，舉行典禮（當時的王室婚禮常採用此形式）。

6〈登陸馬賽〉：大帆船十八艘，隨行人員數千人，瑪麗帶著相當於法國一年國家預算的嫁妝，從文化之邦義大利「下嫁」到落後的法國。海仙女和象徵馬賽的人物爭相送上祝福。這一幅是組畫中最為出色的名作。

7〈里昂相會〉：夫妻第一次見面。兩人被描繪成神的形象，所以裸露著身體，亨利是宙斯，瑪麗是希拉。畫上之所以有獅子，是因為獅子是里昂的象徵（城市的徽章是獅子）。

8〈路易十三誕生〉：瑪麗總共生了六個孩子。

9〈委以攝政權〉：發出佈告，宣布國王不在時，國政全權委託給瑪麗。

10〈加冕〉：在聖德尼教堂舉行加冕，將統治權委託給瑪麗。後來大衛在畫拿破侖加冕時，曾參考本作。

11〈亨利四世成神〉：左端為遇刺的亨利升天的情形，右端為身穿喪服的瑪麗。她從象徵法國的人物手中接過象徵王權的寶珠。

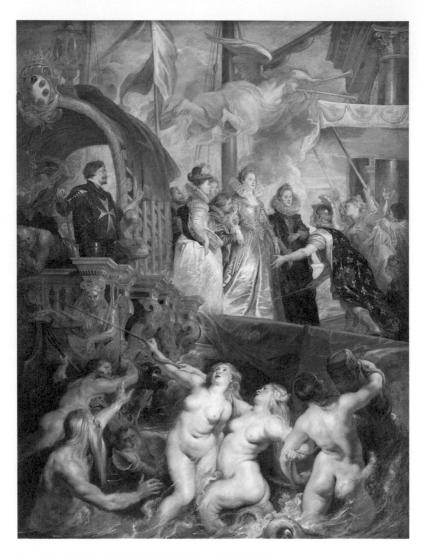

魯本斯，〈瑪麗‧麥迪奇的生平事蹟──登陸馬賽〉
羅浮宮黎塞留館3層18號展廳

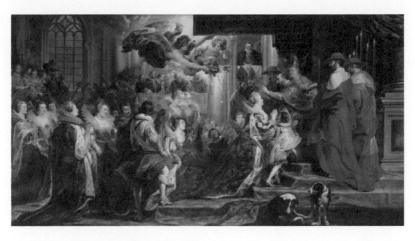

魯本斯‧〈瑪麗‧麥迪奇的生平事蹟——加冕〉
羅浮宮黎塞留館3層18號展廳

12〈眾神聚會〉：瑪麗與天上眾神
議事。

13〈於利希的凱旋〉：征服德國小
鎮的紀念。

14〈交換公主〉：西班牙公主安娜
嫁給瑪麗的兒子路易十三做王后。

15〈攝政的美好時光〉：左手拿著
代表整個世界的天球，右手拿著象徵公
平正義的天平。

16〈路易十三成人〉：雖已成人，
但仍無法獨當一面，瑪麗幫助執掌法國
的船舵。現實中，母子二人的關係在這
一時期是最糟的，路易十三暗殺了瑪麗
的親信，並將瑪麗監禁在布盧瓦城堡。

魯本斯本來用一幅取名為「誹謗」的畫敘述這一事件，但最終未被瑪麗採納，現在這幅畫不在法國。

17〈逃離布盧瓦〉：兩年後，監禁解除。畫中的解釋是得到了雅典娜的幫助。

18〈安古蘭條約〉：瑪麗從墨丘利手中接過象徵和平的橄欖枝。

19〈昂熱的和平〉：和平女神焚燒武器，象徵邪惡的人物在一旁發怒。

20〈完全和解〉：母子二人像神一樣飛上天空。

21〈真理的勝利〉：時間老人正將真理女神拖向達成和解的母子二人。

前面說過，魯本斯一共畫了二十二幅畫，但有一幅未被選中。（天才的作品竟也會落選！）現在這二十一幅加上瑪麗的單獨肖像畫和她父親、母親的肖像畫共二十四幅，在羅浮宮的特別展廳中展示。

壓軸大戲，無限滿足。

至於亨利四世的生平組畫，很遺憾並不存在於這個世界上。魯本斯本來已經開始動筆，誰料瑪麗遭遇不測。她欣賞這套捏造生平圖的時間不過五年，因為再次干涉國

政，惹怒了兒子，又被監禁起來，半年後逃走，但在法國已無處容身，此後十一年輾轉流亡於比利時、英國，最終客死於德國。看來，她讓魯本斯先為自己畫（對她而言）是對的。

魯本斯（1577-1640）的作品直到今天仍受到貴族和富翁的追捧，伍迪·艾倫（Woddy Allen）的電影《遇上塔羅牌情人》（Scoop）對此有所體現。艾倫扮演的魔術師裝作美國暴發戶，與英國上流階層人士賭牌。他利用騙術連贏別人，有人誇他牌打得好，他說了句「我靠打牌買了魯本斯」。在場的人驚愕與羨慕的反應讓人忍俊不禁。

Hieronymus Bosch

Ship of Fools

波希 ——— 〈愚人船〉

一葉扁舟

耶羅尼米斯・波希是尼德蘭奇想畫家，有個關於他的評價是「論畫魔鬼，無人能出其右」。他原名叫耶羅尼米斯・凡・阿肯（Jeroen Anthoniszoon van Aken）。

波希這個名字取自他居住的城市名——斯海爾托亨波希。「波希」是森林的意思。市名本意是「大公的森林」，但與法語「貓頭鷹的森林」拼法相同，因此波希的畫中常出現貓頭鷹。有研究者將其看作波希的自畫像。

由於作品表達了對社會的強烈諷刺，而且意境奔放離奇，生物造型異想天開，波希在生前就很受歡迎。儘管如此，他的生平以及畫作的創作時間卻都鮮為人知。其人和作品一樣，都有些神祕。只知道他家世代都是畫家（當時畫家的地位和手藝人差不多），娶了個有錢的女人之後，不需要再受訂畫人的限制，可以自由地發揮獨創性，沒有孩子，一五一六年以當地名人的身分下葬。

波希的活躍時間與達文西重合。只需要比較二人的畫風，便可知道北方繪畫與義大利繪畫所追求的目標之不同。范艾克、波希、丟勒（Albrecht Dürer）、布魯格爾等北方畫家身上仍保留著中世紀的遺風，近乎偏執地追求細節，精緻的描寫與需要觀眾進行解讀的多義性是其巨大魅力之一。

113

波希，〈人間樂園〉
西班牙　普拉多美術館藏

現在，被認爲是波希親筆所畫的作品全世界僅存三十件。令人意外的是，其中近三分之一——九件由西班牙的普拉多美術館收藏。這要歸功於波希的畫迷腓力二世（Felipe II de España）獨具慧眼。普拉多美術館收藏的作品包括波希的最高傑作〈人間樂園〉和〈乾草車〉，是波希作品的一大寶庫。

腓力二世把西班牙變成了日不落帝國，自封爲天主教守護神，而波希當時被懷疑爲異端，腓力二世明知波希受到批判，卻依然堅持收集，想來實在有趣。而且，他還是有名的提

波希，〈乾草車〉
西班牙 普拉多美術館藏

香愛好者，對提香的喜愛程度與對波
希不相上下。對兩個風格迥異的畫
家，「像蜘蛛一樣的」腓力二世給予
了同樣的熱情。讓我們回到羅浮宮。

波希的主要作品大部分由普拉多
美術館掌握，其他作品則分散在各國
博物館。物以稀爲貴，任何一家博物
館都不肯放手。在這樣的情況下，羅
浮宮本來是沒有什麼機會得到波希
的作品的，然而就在二十世紀二〇年
代，這幅〈愚人船〉被以個人名義捐
贈給了羅浮宮。

我們可以看到這是一幅豎長的
畫，有人推測它可能是和〈人間樂園〉

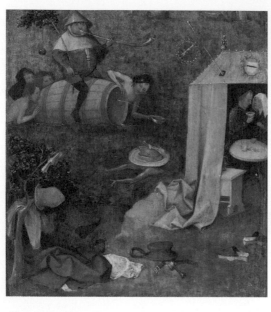

波希，〈放縱〉
美國　耶魯大學美術館藏

一樣的三聯畫的外翼，另一翼是耶魯大學美術館所藏的〈放縱〉，因為兩者寬度非常接近。不過遺憾的是，中間部分卻始終未找到，大概是因為戰亂或宗教改革後的混亂而遺失了吧。

不管怎樣，羅浮宮這幅和耶魯那幅一樣，本來是長的，但似乎下半部都被裁掉（可能是因為燒焦）。可以想像三個部分被卸開，歷經盜竊和買賣，不斷易主，能夠保存下來便值得高興。因為〈愚人船〉質量頗高，即使當作一幅獨立的作品來看也很有趣。

波希活躍於十五世紀

末。人們每逢世紀末都會陷入莫名的騷動，這我們都經歷過，當時的人們相信等不到一五〇〇年，就將迎來世界末日，因此陷入一種恐慌狀態。

對末日的預感，北方尤其強烈。南國義大利文藝復興之花盛開，寒風肆虐的北國卻依然停留在中世紀的漫漫黑夜裡，不要說花了，連花蕾都消失無蹤。戰爭、瘟疫、飢荒反覆來襲，人們覺得反正這個世界已經走到盡頭，於是道德淪喪，甚至連本該平復社會不安的教會也墮落到極點。不，順序反了。應該是教會墮落在先，才招致民眾道德淪喪。

人們已經開始注意到，教會早已不是拯救靈魂的場所，而是只顧著濫發贖罪券，壓榨信徒，為神服務的神職人員都忙著賺錢，大吃大喝，生活放蕩。一五一七年，北方德意志的路德向羅馬天主教提出異議。由此，基督教開始分化為天主教（舊教）和新教，但在分化前，首先是人們對教會失望，然後是教會權力的削弱。隨著世紀末的臨近，嘲諷神職人員的插圖和手抄本愈來愈多。

一四九四年，德國法學家賽巴斯提安・布蘭特（Sebastian Brant）發表了諷刺當時社會醜惡現象的長篇寓意詩《愚人船》。該書附有木版插畫，從德語翻譯成拉丁

語、英語、法語，暢銷整個歐洲（同時代具有劃時代意義的發明古騰堡活版印刷機發揮了很大的作用）。詩中描寫忘記上帝、拋棄道德的一百一十一個傻瓜。他們有的執著於地位，有的不履行義務，有酒鬼，有吝嗇鬼，有好色之徒，有假冒的醫生，有墮落的僧侶，有不讀書卻愛藏書的假文化人等等。滿載著這些傻瓜的船，朝著傻瓜的天堂前進……。

其中無疑包含了對天主教會的批判。因為把人們送往天堂的教會常被比喻作船。

這船如今只載愚蠢的人，
把他們送到傻瓜的國度。

處在同一時代的波希，不可能不知道這本書。布蘭特的詩被廣泛引用，因為受到觸發而創作的插圖也大量流傳。波希本人有畫愚人船的想法，一點都不奇怪。本作的船是一艘小船，船上也只有十個人，主人公明顯是幾個修士。這就難怪有人把這幅畫視為對教會的批判，進而把畫這幅畫的波希視為異端了。

〈愚人船〉和波希的其他作品一樣，充滿了謎團，至今都未解開。除非請巫師招來波希的靈魂，否則大概永遠沒可能瞭解全部。正因如此，反而讓觀者更加為之著迷。

背景像是廣闊的原野。右邊似乎是山脊線。看起來並不很深的河上，漂著一艘裝滿人的小船。船桅是一棵細長的樹。船舵由另一棵較矮的樹代替。船槳是一把巨大的勺子，沒有船帆，無論如何不能依靠自身的動力前進，只能隨波逐流。

先說「船」，除了前面提到的「教會」，船還有「運載人生」的意思。那麼也可以說這幅畫只是描繪「愚蠢、不道德之輩的人生」，所以並不能斷定它是在批判天主教，因而可以在被懷疑為異端時為自己開脫。這可以說是多義性的好處。一根纜繩上用細繩吊下一塊大麵包，周圍四男一女正張著嘴。他們在爭食麵包，寓意是勸誡人們不要大吃大喝。又像是和著詩琴的伴奏，眾人一齊高聲唱歌（麵包讓人聯想起錄音用的麥克風）。

中央最引人注目的，是修士和修女。從衣著可以看出他們是聖方濟各會的神職人員。都穿著褐色粗布做的長衣，腰間繫著繩子而非皮帶。頭頂剃光的修士披著同一顏色的披風，修女蒙著黑白二色的面紗。身為以清貧、純潔、服從為三大基本信

條的聖方濟各會士，竟墮落到如此地步。在傳統上，樂器是「戀愛」的象徵，桌上的櫻桃代表「尋歡作樂」，盤子旁邊上的杯子形狀很像是用來賭骰子的。

左邊，女人正要用水罐打男人。女人頭頂上方還能看到一個罐口插了木棒的水罐。水罐通常是女性的性象徵，被用於暴力或倒置，是女強男弱的證據，（對男人而言）「事態嚴重」令人擔憂。

1　樹葉間露出一張梟臉。含義多種多樣，沒有定論。

2　宮廷小丑一個人孤獨地喝酒。在中世紀，小丑和瘋人用同一個詞表示。

3　教會常被比作船，因此這艘愚人船有可能是在批判教會。畫中的主角是中間的墮落僧侶和淫亂修女。麵包像是麥克風，眾人也像在縱聲歌唱。

4　樹枝上掛著魚。在基督教的比喻中，魚代表耶穌基督。旁邊有一個人正在嘔吐，不知兩者是否有聯繫。

5　畫面下部被裁掉了。水裡可能還畫了其他裸體的人。

波希，〈愚人船〉

58cm×33cm ，1500-約1510年
羅浮宮黎塞留館3層6號展廳

水裡有赤身露體的男人，因為畫面的下部被裁掉了，無從得知他們之外是否還有其他人，以及在做些什麼。水有「淨化」、「危險」等各樣的含義，這裡可能代表「瘋狂」。裸體有時候代表「罪人」，在中世紀，瘋子和罪犯並沒有明確的區別。

看起來，他們連登上愚人船的資格都沒有。

右端的男人，不知是酒喝多了，還是暈船，正在嘔吐。眼前的樹枝上掛著一條死魚。魚象徵的東西也像世上的山峰一樣多，以基督教來說，魚象徵著「耶穌基督」的身體。

彷彿是為了跟魚呼應，另一側的樹枝上坐著一個小丑。這是一個宮廷小丑，頭戴一頂帶有驢耳朵和鈴鐺的帽子，手拿一根一頭帶有假臉的竹竿。他的工作就是為王公貴族表演傻瓜角色，逗他們笑。這裡他跟其他人保持一定的距離，一個人孤獨地喝酒。看到這裡，就愈來愈難解了。

較高的那棵樹上綁著一整隻烤鵝，一個男人正要拿刀去切。緊挨著烤鵝的上方飄揚的旗子上，有新星月標誌。不知是代表對基督教構成威脅的伊斯蘭勢力土耳其，還是代表瘋狂（歐洲人認為月亮會影響人的心智，甚至令人發狂）。再往上是茂

密的樹葉，裡面藏著一隻夜梟。夜梟也有多義性，是代表「愚蠢」，還是「智慧」，是「死」，還是──像前面所說的──波希的自畫像……。

不過，這樣一看，就像地獄圖比極樂圖更加熱鬧精彩一樣，比起賢者的聚會，一群愚人反而更接地氣，氣氛也更活躍。雖說是黑暗的中世紀，雖然被知識分子罵作愚人，人們還是能發現樂趣，頑強地活著。以裝瘋賣傻逃過審判的人也不在少數吧。

那麼，現實中真的有過「愚人船」嗎？

傅柯（Michel Foucault）的名著《古典時代瘋狂史》（Histoire de la folie à l'âge classique）中，記述了用於移送或放逐瘋人的船，但缺乏史料證明，存在疑義。儘管在把精神病患者趕出城鎮時用到船，但卻未曾讓專用的船像這幅畫中一樣沿河逆流而上，或順流而下，漫無目的地漂流。

耶羅尼米斯・波希（約1450-1516）並沒有親自為本作命名。題目應該是在買賣過程中，由畫商或美術史家起的。最初的日語譯名沿用布蘭特的書名翻譯，即傻瓜船。但後來傻瓜不知為何變成了歧視語，因此現在常用的標題是不太順口的「愚人船」。這樣下去真擔心有一天，「傻瓜鳥」（信天翁）也要被改名叫「愚人鳥」。

8

Jean Baptiste Greuze

The broken vessel

格勒茲

〈打破的水壺〉

羅浮宮的少女

十九世紀末，還是巴黎音樂學院學生的莫里斯·拉威爾（Joseph Maurice Ravel）在羅浮宮裡閒逛時，踏入了展示西班牙繪畫的展室。

對拉威爾而言，西班牙是個特別的國度。他出生在西班牙與法國交界處的小城，母親是巴斯克人。他從小就聽著母親哼唱的西班牙歌謠長大（有戀母情結），後來成為著名的作曲家，陸續發表了《西班牙時刻》（L'heure espagnole）、《西班牙狂想曲》（Rapsodie espagnole）、《波麗露》（Boléro）、《唐吉訶德致杜西妮亞》（Don Quichotte a Dulcinee）等與西班牙相關的作品。

因為這樣的緣故，拉威爾想必完全沉浸在母親的祖國西班牙的繪畫世界裡。他邊走邊看，來到維拉斯奎茲（Diego Rodríguez de Silva y Velázquez，畫室創作）的《公主瑪格麗特肖像》前，停下了腳步。這位二十四歲的音樂學院的學生，完全被這個可愛的三歲多小公主迷住。這時他還沒有去過西班牙的普拉多美術館，不知道維拉斯奎茲的最高傑作〈宮女〉，對瑪格麗特的生平也幾乎一無所知。儘管如此，一雙圓又大的眼睛的小女孩還是帶給拉威爾重要的靈感。

於是誕生著名的鋼琴曲《悼念公主的帕凡舞曲》（Pavane pour une infante

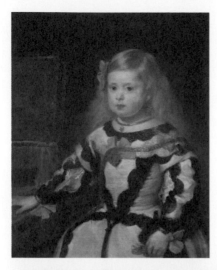

維拉斯奎茲（畫室創作），
〈公主瑪格麗特肖像〉
羅浮宮德農館2層30號展廳

維拉斯奎茲，〈宮女〉
西班牙　普拉多美術館藏

défunte，後改編爲管弦樂曲），不過之所以取這個名字，僅僅是因爲「西班牙的公主」（infante）與「故人」（défunte）押韻，琅琅上口。意思也不是公主去世，而是曾經（約比拉威爾早兩百五十年）活在這個世上的公主（défunte 也有「過去」的意思）。「帕凡舞」是一種宮廷舞蹈，起源於西班牙，由多位女性舞者排成列，狀如孔雀（pavón）而得名。只看譯文可能難以體會，原文曲名就帶著濃厚的古老西班牙色彩。

雖然後來有研究者提出反對，認爲〈公主瑪格麗特肖像〉與《悼念公主的帕凡舞曲》沒有任何關聯，但那時兩者已經密不可分——出於懷舊的心理——誰也沒有想過把它們分開。傳說就是有這樣的魅力。

披著一頭柔軟金髮的小公主，是西班牙哈布斯堡家族腓力四世（Philippe IV）的愛女。她戴著小孩子可能嫌重的純金項鍊，絕妙地兼具了與年齡相稱的稚氣和與年齡不相稱的威嚴。頭上、胸前、肩部、手腕上繫的紅絲帶、緊身的背心、蓬起的裙子、深色的背景……都讓人聯想到深褐色的老照片。

瑪格麗特出生時西班牙正走向衰落。在其曾祖父腓力二世那一代，西班牙號稱「日不落帝國」，君臨世界，卻因爲祖父、父親兩代無能君主的拙劣管理，強國地位

急劇下降，最終被法國逆襲，王位繼承人接二連三地去世，哈布斯堡家族面臨著生死存亡的危機。父王甚至已經在考慮讓瑪格麗特出任女王。

不過在最後關頭，瑪格麗特的弟弟出生了，而且很有希望長大成人，所以決定讓她出嫁。面頰圓潤的小女孩不知不覺間長到了十四歲，迎來適婚年齡（當時女人的少女期多麼短啊！），十五歲成為奧地利哈布斯堡家族利奧波德一世（Leopold I）的王后。瑪格麗特離開陰鬱的西班牙宮廷，來到華麗的維也納宮廷，度過了幸福的時光。遺憾的是好景不長。

王后的首要工作就是生育。就像男人在戰場上拚命一樣，生育在近代以前，也要冒著生命危險。瑪格麗特身體原本就虛弱，六年裡懷孕四次，除了一個女兒以外，全部小產，第七年在產褥上跟嬰兒一起去世。年僅二十一歲。

而在故國繼承王位的瑪格麗特的弟弟卡洛斯二世（Carlos II）也沒有留下後嗣。究其原因，都是為了保全「高貴的藍血」，連續多代近親結婚的結果。瑪格麗特的父母是叔侄婚。祖父是堂兄妹婚。曾祖父是伯侄婚。瑪格麗特本人也是叔侄婚。利奧波德一世是瑪格麗特母親的親弟，

他英年早逝，西班牙哈布斯堡家族就此結束。

弟、父親的堂兄弟，是很可怕的近親關係。瑪格麗特和利奧波德一世的親緣係數是0.254，比祖孫或叔姪（0.25）還高。因為血緣關係太近，自取滅亡一點也不奇怪。

乍看可愛的少女像背後，卻藏了如此驚人的黑暗歷史。

這個孩子原本沒有罪過，可惜得不到上天的祝福（教會禁止近親結婚），病衰殞落可能來自近親血脈不禁讓人再次想到《悼念公主的帕凡舞曲》中流淌的感傷。

拉威爾也留下一段哀婉的故事。

《悼念公主的帕凡舞曲》發表不久，將他推上人氣作曲家的地位。該曲成了巴黎沙龍的固定曲目，尤其受女性喜愛，但也因此被批評膚淺、技法糟糕。可能是受到打擊，後來拉威爾也常常發表言論貶低自己的作品，但恐怕並不是出自真心。晚年，拉威爾在一場交通事故之後患了痴呆症，偶然在街上聽到這首曲子，還會喃喃道：「好美的曲子，這是誰寫的呢？」

1 古色古香的噴水池前，佇立著一個市民階級的少女。這幅畫的有趣之處是，乍看上去是單純的肖像畫，實則另有故事。

2 畫家把少女的表情畫得很可愛、很純真。「事件」給人的震撼也因此更為強烈。

3 頭髮整整齊齊的，衣裙卻凌亂得很，胸口的玫瑰花瓣都給扯掉了。

4 腹部抱著許多散落的花。挽在右臂的水壺上有個大洞。這些都象徵著喪失純潔。

格勒茲，〈打破的水壺〉

109cm×87cm，1771年
羅浮宮敘利館3層51號展廳

下一位，是十八世紀後半葉的法國少女。

古色古香的噴水池前，佇立一位市民階級的少女。圓圓的眼睛，天真無邪的表情，依然留有稚氣，紅紅的臉頰和嘴唇可愛極了。但是，她的樣子似乎又帶著些微緊張，令觀者不禁想要一探究竟，於是仔細去看畫面。

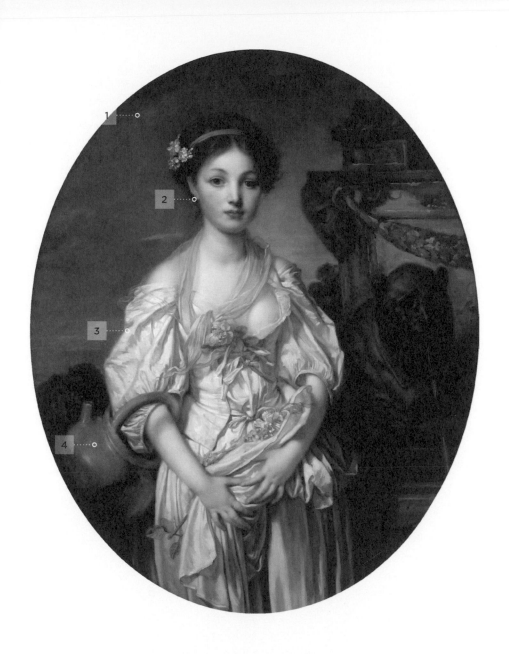

這時你會發現，原來是一幅描繪「純潔喪失」的訓誡畫。少女來噴水池前汲水，右臂挽著的圓形水壺上有一個大洞。這樣就沒有辦法盛取被視爲「生命之源」的水，或者說「去除污穢」的水。水罐、水壺象徵子宮，打破或者出現裂紋，指女性喪失了處女之身。這種事若發生在婚前，在《聖經》裡描述的時代，是要被亂石砸死的。洛可可時期雖然不至於此，但也無法再指望嫁個好人家。她被「玷污」了。

少女穿著的白緞長裙，凌亂不堪。說穿著大概也不準確，更像是被人粗暴地剝下。左胸露了出來，背心的帶子也沒繫好。三角形的紗巾扭在右邊，胸前的玫瑰缺了花瓣。可能胸前原本還有更多裝飾，散落的玫瑰堆在裙子下襬裡。雙手捂在腹部，彷彿有某種含意。

那麼，是不是可以猜測，女孩不幸遭人強姦？這是她被人逼迫後，不知所措的樣子？或許吧。不過，她的頭髮卻一絲不亂，紫色的絲帶和花還好好地戴在頭上。有沒有可能，是跟注定無法在一起的人，不計後果地任憑激情發展呢？是不是馬上要露出挑釁的微笑，表示已經準備好接受懲罰了呢？這樣理解似乎也沒有什麼不合理。

格勒茲故意把主題表現得很曖昧。以格勒茲的本事要傳遞明快的信息，並非做不到──看看〈吉他彈奏者〉中他對頹廢人生的表現便知道！可他偏不這麼做，被人批評主題不清也毫不在意。站在鑑賞者的角度，與其接受畫中的無聊說教，不如多一些想像的空間更為有趣。

有人同情畫中的少女，

有人輕蔑，應該也有人支持她吧。

政治聯姻不僅存在於王公貴族之間，也蔓延到市民階級，於是戀愛只能等到結婚以後開始。相愛的人結婚的例子反而稀有。結婚看的是利弊，只有在生下子嗣之後，女人們才開始自由戀愛。然而這樣一來，青春那令人目眩的華彩卻已不在了。

兩個年輕人像羅密歐與茱麗葉那樣不顧一切地相愛，幾乎不存在。真希望這幅畫是針對當時社會狀態的反抗……哪怕這想法只是在現代這一束縛之下的願望。

有趣的是，本作的誕生，也與那位杜巴利夫人（Madame du Barry）──路易

十五的情婦有些關係。據說這幅畫是她直接委託格勒茲畫的。讓人不得不想到杜巴利的成長史。她出身於社會底層，以美貌為武器，作為高級妓女而名揚天下，最終爬到了頂點。年輕時仍然天真無邪的杜巴利的第一個男人，說不定就是她真正愛著的青年呢。

第三位是法國平民之家的一個少女。她的境遇比前面兩位好多了。她就是夏丹（Jean-Baptiste-Siméon Chardin）的〈餐前的祈禱〉中，有一個小弟弟的懂事女孩。

你問哪裡有男孩呢？

確實，過往美術史裡的說明是「母親和兩個女兒」。但戴紅帽子、穿裙子的小孩不是妹妹而是弟弟。在歷史上，全世界（日本當然也不例外），從貴族豪紳至平民百姓，在養育男孩兒時常常把他們打扮得像女孩。因為男孩的死亡率比女孩高，這樣做包含了某種驅邪的意味。

夏丹畫的這個小孩兒是男孩，因為椅子後面掛的小鼓是男孩的玩具。更有力的證明是，本作的複製版畫上分明寫了「姐姐在暗暗地笑弟弟」。

少女雖然學著母親的樣子瞪著弟弟，內心卻在笑。母親也是一副嚴厲的表情。

格勒茲，〈吉他彈奏者〉
波蘭　華沙國立美術館藏

夏丹，〈餐前的祈禱〉
羅浮宮敘利館3層40號展廳

被兩個人盯著，年幼的弟弟似乎愈發手足無措。合在一起的小手可愛極了。從法語畫名（「願主的恩惠慈愛常在」）可以知道，這是一幅帶有勸誡色彩的風俗畫，向人們展現了「不完成餐前祈禱就不許吃飯」的虔誠生活態度。

夏丹說過：

「顏色固然得用，但繪畫更要用感情。」

他的這幅畫超越單純的道德說教，畫出了幸福的模樣，讓看畫的

人想起家的溫暖，備感親切與欣慰。等弟弟順利地說完禱詞，母親和姐姐肯定馬上收起嚴厲的表情，開始愉快地用餐。

說來可能讓人感到意外，這幅畫是洛可可時期的作品。在沙龍裡展出後不久便被路易十五買下。裝飾在金碧輝煌的國王居室裡，真是諷刺。這幅畫創作於一七四〇年，是災荒年，民眾難得能吃上一頓飽飯，凡爾賽宮裡卻依然過著大吃大喝的日子。

如果沒有維拉斯奎茲（1599-1660），大概就不會有這麼多人瞭解腓力四世的宮廷。瑪格麗特公主的名字，也肯定會隨著她的死而被人們遺忘。瑪格麗特一生平凡，但她卻比任何時代任何宮廷的公主都要有名，這要歸功於維拉斯奎茲這位無與倫比的天才為她畫的那些肖像畫。

格勒茲（1725-1805）的風俗畫在其生前在市民之間擁有超高的人氣，但新古典主義興起後卻遭到了全面否定。最近又漸漸地重回人們的視線。

夏丹（1699-1779）是代表十八世紀的風俗畫畫家。

9

Bartolomé Esteban Murillo
———
The Young Beggar

穆里羅 ———— 〈乞丐少年〉

羅浮宮的少年

羅浮宮裡也有許多少年，來自各個國家、各個階層。首先是西班牙，塞維亞。

因為歌劇《塞維亞的理髮師》（Barber of Seville Overture）、《卡門》（Carmen）（卡門在塞維亞的菸草工廠工作）等，這座城市的名字對日本人來說並不陌生。在十六世紀，也就是西班牙的鼎盛時期，塞維亞作為聯繫新大陸的貿易港，繁榮一時。然而，在無敵艦隊被英國打敗之後，這座城市的經濟開始衰退，等到十七世紀中葉，因為接連戰敗和鼠疫的雙重打擊，人口幾乎減少一半。

穆里羅在塞維亞出生，他的一生都在這裡度過。正是在塞維亞衰退到谷底的時候，他畫下了〈乞丐少年〉。國家衰落時，遭殃的往往是弱者，特別是孩子。因為戰爭和瘟疫失去父母的孤兒變成社會問題，單憑教會的救濟也無法解決。表現窮困民眾生活的風俗畫那麼多，也有喚起富人慈愛之心的初衷。

穆里羅所畫的少年，伸腿坐在廢舊房屋的角落裡，翻開滿是補丁的襤褸衣衫，專心捉著跳蚤和蝨子。旁邊放一個陶罐、裝著水果的草編提籃，地上散落著吃剩的蝦殼，看樣子是剛吃完飯。想必是在肚子飽了、身體暖了之後，突然感到身上癢得厲害，於是萌生捉蝨子的念頭。外面的陽光從左側的窗戶照進來，彷彿舞台的聚光

1　當時，因戰爭和瘟疫失去父母的孤兒激增。街頭流浪兒成為嚴重的社會問題。

2　在廢舊房屋的角落裡，少年正專心地捉著跳蚤和蝨子。腳底污垢的真實感與少年優雅的姿態形成鮮明的對比。

3　打滿補丁的衣服不知道是從舊衣店買的，還是從路邊的死人身上剝下來的。

4　柔和的光線照著少年的全身，觀者可以感受到畫家慈祥的愛。

穆里羅，〈乞丐少年〉

134cm×110cm，1645-約1650年
羅浮宮德農館2層26號展廳

燈，把小乞丐的形態照得一清二楚。

少年，不，不僅是少年，那個時代的所有人都以為跳蚤和蝨子是自然產生的。

因為權威學者是這樣說的，所以人們都相信，蛆來自腐肉，跳蚤來自灰塵，相信生物產生自非生物。當時還沒有人知道，跳蚤是寄生在老鼠身上，通過病原菌傳播的，而是認為鼠疫起因於淤積不流的空氣和水。不過，這些觀念雖然不準確，卻也沒有偏離太遠。不乾淨、不衛生確實是跳蚤和老鼠肆虐的原因，根源是貧困。少年

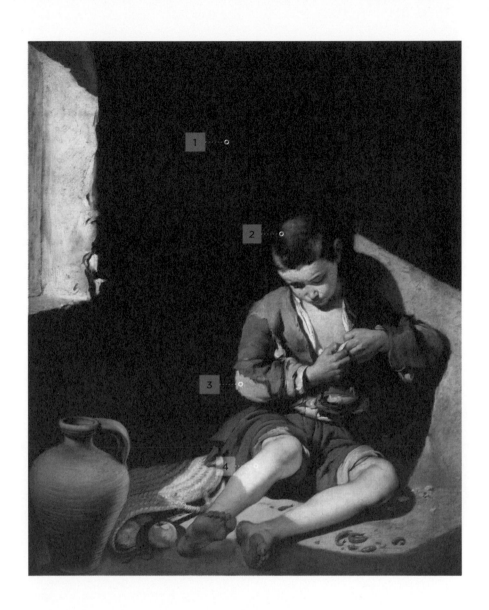

的父母如果是因為鼠疫去世，可以說他在不知情的情況下找跳蚤報了仇。而訂購這

幅貧民風俗畫的人，也在不知情的情況下，參與了一場消滅害蟲的運動。

那麼，穆里羅為什麼要畫這幅畫呢？

他當時已經是宗教畫巨匠，負責方濟各會修道院的連作，還收到出任宮廷畫家

的邀請，他畫那麼多慈善主題的作品，原因何在呢？

這無疑與他的成長經歷有關。他的父親是醫生，是兄弟姐妹當中的老么。九歲

那年，雙親相繼去世，哥哥姐姐也都離他而去，他成了孤兒。他的年表中有一段空

白，沒有人知道他在哪裡、做什麼。一直等到十三歲以後被遠房親戚收養，他開始

展現天賦。

（除此以外還有什麼活路呢？）

那段空白的時期，他多半與街頭流浪兒為伴。

不管他有沒有跟流落街頭的其他孤兒一樣乞討、行竊、賣春，這種境遇他是親

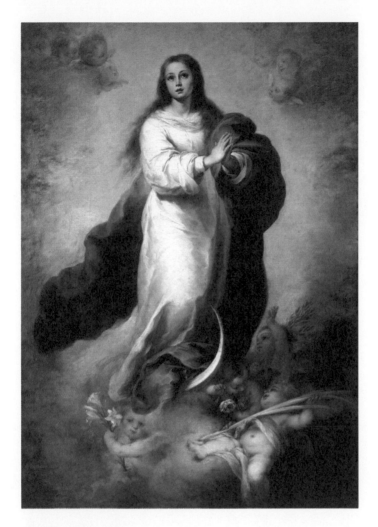

穆里羅，〈無玷成胎〉
西班牙　普拉多美術館藏

身體驗過的。在脫離苦海之後，看到那些拚命求生的孩子，仍不禁聯想到自己吧。

其實，對貧困的看法自十六世紀後半葉起開始改變。在那以前，窮人一直是「被神所愛的貧者」的形象──耶穌基督也很窮──但由於整個歐洲貧民階層激增，人們開始把窮人和犯罪、道德敗壞、喪家之犬等負面印象掛勾，貧窮與罪惡被聯想在一起，難解難分。不僅如此，窮人還成了被嘲笑的對象。法國歷史學家多比涅（Theodore Agrippa d' Aubigne）說「貧窮使人看起來可笑」這句話的時間比〈乞丐少年〉問世要早二十年。多比涅是否會覺得這個少年可笑呢？

這一社會意識轉變期，與日本的戰國時代重合。有一段證言很有趣──來日本傳教的義大利耶穌會士范禮安（Alessandro Valignano）在向梵蒂岡介紹日本人時說：「曾經強大的領主被本國驅逐，窮困潦倒，卻像什麼也沒有失去一樣，以平靜的態度，過著安詳的生活。」「日本人不會把內心的情緒表露出來，總是抑制自己的憤怒。他們秉持著沉著泰然的態度，甘願接受命運的安排。」他又說：「日本人不會因貧窮而走向罪惡和卑賤。」

這些話，當時的日本人聽了才要吃驚：難道在別的地方，貧窮竟能使人走向罪

惡和卑賤嗎？

確實是這樣。在范禮安的故土歐洲，對窮人的猜疑、恐懼和蔑視已經根深蒂固。

不過，現代日本人可能跟范禮安比較接近。不久之前，還有「清貧」一詞，有錢人如果超出限度，人們就會把他與惡聯想在一起。現在，這些似乎都已被遺忘，富人僅僅因為有錢，人們就會對他另眼相看。

回到穆里羅。

他畫的聖母像因為可愛而平易近人，很受歡迎，也因此有人貶低，說他膚淺、多愁善感，這幅〈乞丐少年〉的評價也受到了影響。難道說少年幾乎可以用「優雅」來形容的姿態是多愁善感嗎？完美的構圖，銳利的明暗對比，髒兮兮的腳底，如此寫實，難道只能從畫面感受到畫家膚淺的感傷嗎？

如果是這樣，那只能說看的人不懂欣賞。這幅畫裡，沒有虛情假意的同情，只有畫家溫暖的視線。畫家一點也不膚淺，而是充滿了溫情。

145

在這個認為貧窮是窮人的責任的時代，

在這個認為貧窮有罪、貧窮可笑的時代，

穆里羅用畫筆描繪他們的處境，

無聲地與他們站在同一邊。

即使買這幅畫的人，是為了滿足自己的優越感（或者僅為一笑），掛在家裡做裝飾，也沒有責備畫家的道理。

穆里羅的人生如何呢？他是個好人卻沒有好報。後來，穆里羅的年輕妻子和五個孩子死於鼠疫。失去父母，失去妻子，失去孩子……儘管如此，他的畫仍沒有喪失感情。

第二位，是與塞維利亞的少年幾乎同時代，義大利那不勒斯的孩子。作者里貝拉（Jusepe de Ribera）是西班牙人，但他一生中大部分時間都在那不勒斯度過，最後也沒有返回祖國。不過，當時那不勒斯是西班牙的領地，里貝拉本人或許覺得自己並沒有離開祖國。

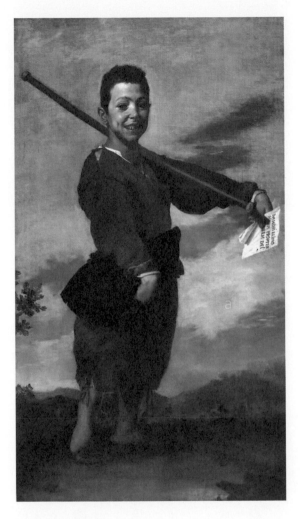

里貝拉,〈跛足少年〉
羅浮宮德農館2層26號展廳

這幅〈跛足少年〉比〈乞丐少年〉更能明確地激發看畫人的惻隱之心。因為畫中少年左手拿著的紙片上用拉丁語寫著：「看在上帝的分上，可憐可憐我吧！」這也是當時那不勒斯官方的行乞許可證（可見窮人已經多到不得不發放這種許可證的程度了）。

少年因為腳畸形，腳後跟不能著地。從右手的不自然程度來看，手可能也有殘疾。他應該還患有侏儒症，不過因為沒有比較對象，可能看不太出來。此說的根據是本作被購入羅浮宮時，記錄的名稱是侏儒。

少年笑著，露出參差不齊的牙齒，一副無憂無慮的表情。但這種無憂無慮，可能是因為他還沒有理解自己的處境。還是說，他的智力並不低下，被有名的畫家選為模特兒讓他格外高興呢？他把拐杖像槍一樣扛在肩上，感覺簡直像王公貴族在讓人畫單人肖像畫一樣隆重。

不，也有可能，這正是「被神所愛的貧者」的笑。透過自下往上的仰視角度，少年顯得更加高大，彷彿要戳穿背景裡的藍色天空。如果是維拉斯奎茲，或許會把少年的臉畫得更有氣度吧。那樣的話，這位衣衫襤褸的少年就彷彿暫時地停下步腳，

雷諾茲，〈海雷少爺〉
羅浮宮德農館2層32號展廳

要為跟在後面的我們指路一般。若真畫成那樣，我倒想看一看，不過里貝拉始終貫徹了寫實主義。

第三位，是英國上層階級的男孩兒〈海雷少爺〉。這幅畫出自皇家學院第一任院長雷諾茲（Joshua Reynolds）之手，是他最有名的作品。

少年穿著平紋細布裙子，漂亮的金髮隨風飛揚。與前兩位不同，這畫中少年的名字我們是知道的。因為知道名字，終於可以說服看畫的人，這孩子不是美少女，而是穿著少女裝的

男孩。此外我們還可以發現，判定階級差距的標準，與其看衣著，不如看清潔度。

僅為了保持肌膚白皙、光滑，就要花很多錢的時代，持續了很長的年月。

巴托洛梅・穆里羅（1618-1682）無論生前還是死後，都在西班牙及全歐洲擁有很高的人氣。特別是〈無玷成胎〉，除了作者本人的版本外，還留下無數的摹本和贗品。

胡塞佩・德・里貝拉（1591-1652）以卡拉瓦喬風格的明暗處理和準確的身體刻畫著稱。他的許多聖人畫貫徹了寫實主義的風格，鬆弛的布滿皺紋的皮膚，瘦骨嶙峋的手腳，讓人望而生畏。

約書亞・雷諾茲（1723-1792）是英國第一位具有國際影響力的畫家，打破此前英國被稱為畫家沙漠的尷尬境地。

10

提香 ——— 〈基督下葬〉

悲慟如此真實

跟魯本斯一樣，提香毫無疑問也是一位「幸福的畫家」。他擁有健康和美滿的家庭，長壽且精力充沛，喜愛社交，年紀輕輕便獲得了巨大的財富和名譽，他由衷地享受工作，他的人氣和名聲無論是在生前還是死後都沒有絲毫動搖。

提香出生年月不詳，據說他比米開朗基羅小十歲，死於一五七六年，也比米開朗基羅晚十年，因此兩人的活躍時期大致重合。提香在威尼斯，用豐潤的色彩，將發源於佛羅倫斯的文藝復興藝術進一步發揚光大。這位天才死後第二年，魯本斯在法蘭德斯出生，標誌著從文藝復興到巴洛克的變遷。

曾經到提香府上做客的瓦薩里（Giorgio Vasari，《藝苑名人傳》作者）這樣寫道：「提香從神那裡得到的唯有恩寵與祝福。」「來到威尼斯的王公貴族和藝術家，都會順便到他的府上拜訪。」「沒有一個名人不請他畫肖像畫。」

確實，提香的客戶名單令人瞠目──西班牙哈布斯堡家族查理五世及其兒子腓力二世、羅馬教皇保祿三世（Paulus PP. III）、魯道夫二世（Rudolf II）的美術顧問雅各布·斯特拉達（Jacopo Strada）、威尼斯總督安德烈·古利提（Andrea Gritti）、曼圖亞公爵夫人兼著名藝術資助者伊莎貝拉·埃斯特（Isabella d'Este）等等。

提香，〈聖母升天圖〉
義大利 聖方濟會榮耀聖母聖殿藏

提香，〈酒神和亞里亞得妮〉
英國 國家畫廊藏

提香年逾八十歲仍不斷追求藝術上的創新，他不僅影響了文藝復興和巴洛克，晚年的粗放筆觸更是影響了幾個世紀後的印象派。就像海水與淡水的交界處往往是豐富的漁場一樣，提香的作品也可以分成初期、中期、後期，各自釋放著多彩的光輝，全是傑作。肖像畫有〈查理五世騎馬像〉，神話畫有〈劫奪歐羅巴〉、〈酒神和亞里亞得妮〉，宗教畫有〈聖母升天圖〉等多不勝數。引得後世的有名畫家都孜孜不倦地前往義大利臨摹。

這樣的情況下，人們往往樂意講述其成熟期的名作，但也有不少人為其早期作品的新鮮感所傾倒。在羅浮宮裡，有兩幅提香三十多歲時的傑作。一幅宗教畫，一幅肖像畫，最早都是曼圖亞公爵的收藏，十七世紀（可能是由於貢扎加家族的衰落）被賣給查理一世（Charles I）。這位英國國王是有名的藝術愛好者，很有眼光，收藏了相當數量的義大利名畫。

然而眾所周知，由克倫威爾（Cromwell）領導的「清教徒革命」爆發，查理一世被斬首，他的收藏被共和政府大肆出售。各國宮廷紛紛搶購，這時提香的〈基督下葬〉和〈戴手套的男人〉被路易十四買走。因此，兩件作品現在都擺在羅浮宮的路易十四藏品廳裡。太陽王喜歡戰爭和宏偉的建築，不過卻沒有史料表明他在繪畫方面的造詣，他收藏畫作多半是為了豐富王室的美術品吧。

不管怎樣，提香初期的畫作就是這樣被帶到法國的。

讓我們來看〈基督下葬〉。

窄小的畫面裡略顯擁擠，人物的動作非比尋常，表情悲痛。即使不知道發生了什麼，那種緊迫感也幾乎讓人喘不過氣。就連黃昏的天空，也帶著不安的顏色。

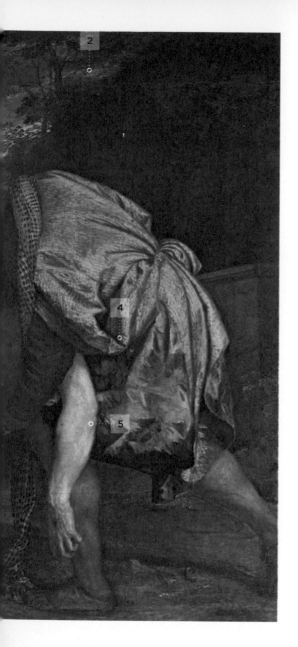

1 使徒約翰的無助表情是整幅
畫的點睛之筆，賦予整幅作
品緊迫與悲愴感。

2 黃昏的天空透著不安，耶穌
剛被從十字架上放下來，眾
弟子正要將祂放入棺材。

3 年邁的聖母馬利亞，藍色斗
篷，兜帽戴得很深，蓋住了
眼睛，她的雙手死死地緊握
在一起。年輕的抹大拉的馬
利亞緊緊摟著她，安慰她。

4 穿紅衣服的是尼哥底母，大
鬍子是亞利馬太的約瑟。是
他二人竭力爭取到了埋葬耶
穌遺體的許可。

5 無力地垂下的胳膊，繪畫中
常用來表現死亡。

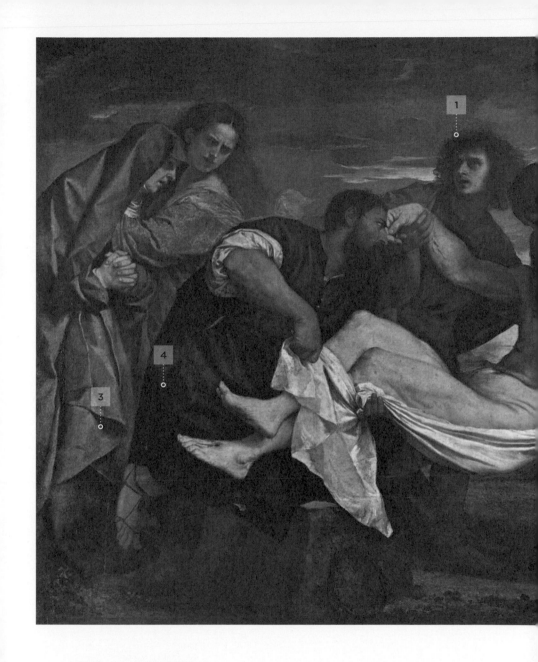

提香，〈基督下葬〉

148cm×212cm，約1520年
羅浮宮德農館2層7號展廳

構圖想必經過畫家的深思熟慮，但卻毫無造作刻意之感。恐怕誰都不會相信這是模特兒按照畫家指定的站位和姿勢擺出來的。因為每一個人流露出的感情和反應都太自然了，就彷彿是一部紀錄片。不，我甚至懷疑提香是不是親眼看見了現場，彷彿他就在近處，能感受到這些人的氣息，分擔了聖母與聖徒們的悲痛。

透過這幅畫，耶穌的死帶來的震撼，超越了遙遠的時空，就像現在正在發生一樣，直逼過來。

提香那粗獷而又充滿朝氣的筆觸，還有他深深的信仰之心，有力地將看畫的人拉入畫面之中。

這是耶穌被人從十字架上放下來，抬進墳墓的情景。之前的情節是——經過在加利利地區的三年傳教活動，耶穌和門徒終於來到耶路撒冷。這就如同擅闖敵人陣地一樣。耶路撒冷聖殿的祭司長和文士都嚴陣以待，只等耶穌前來。加利利的木匠竟

敢冒充先知（被神選中的發言人），不僅不遵守安息日，私自為人治病，吹噓能使死人復活，還公然批判祭司，煽動社會底層的不滿，在發展成暴動以前，必須把祂解決掉。

耶穌向彼得等十二門徒預言自己的命運，說耶路撒冷的祭司長等人會逮捕祂，將祂交給統治他們的羅馬人，將祂戲弄、鞭打、釘十字架……。

預言成為現實。首先是門徒裡的猶大為三十枚銀幣背叛耶穌，在客西馬尼園把祂出賣給敵人。聖殿的掌權者畏懼耶穌在民間的威信，連夜進行祕密審判，判了死刑，把祂帶到羅馬總督彼拉多那裡，告他「自稱猶太人的王，企圖反叛羅馬」的罪名。彼拉多覺得是冤案，努力想讓耶穌為自己辯解，但耶穌一言不發。祂已下定決心，甘為「祭奠的羔羊」，為人類贖罪。

這時，聖殿方面挑唆的群眾和隨聲附和的圍觀者愈來愈多，眾人齊喊：「把祂釘十字架！把祂釘十字架！」彼拉多的職責是維持佔領地的穩定，因此不得不判耶穌鞭刑和釘十字架。耶穌被狠狠地抽了三十九鞭，然後背著沉重的十字架，在路上跌倒了三次，終於來到城外一個名叫各各他（意思是骷髏地）的山丘。雙手雙腳被人

159

用粗大的釘子釘在十字架上。

釘十字架本來並不是猶太社會的處刑方法，在羅馬帝國也僅適用在奴隸、反叛者、重罪人身上，與斬首、絞刑不同，被釘十字架的人在死之前要受漫長的痛苦，與其說是處刑，不如說是一種拷問刑更為準確。被釘的人死得非常痛苦，太過殘虐，因此准許給受刑者麻痺神經的藥物。據說耶穌在十三日星期五上午九點被釘上十字架，下午三點死去（有不同的說法）。這時間還算短的，因為之前受過鞭打，已經很衰弱了。這一天的正午十二點左右，天色忽然變暗，氣溫驟降，人們都被震撼。當時發生了日全蝕。這也是為什麼很多耶穌受難圖的背景被塗成黑色。

日蝕結束的時間幾乎與耶穌斷氣同一時刻。臨死之前，耶穌大喊：「Eli, Eli, lema sabachthani?」意思是說：「我的神！我的神！為什麼離棄我？」這句話非常有名。

被釘十字架而死的人，通常要一直掛在那裡，不許埋葬。不過有個亞利馬太的約瑟，在耶路撒冷很有影響力。他去求總督彼拉多，獲得了為耶穌收屍的許可。這樣做需要很大的勇氣（耶穌最親近的彼得等門徒，在祂被捕後，一直不敢露面，相比

之下亞利馬太的約瑟的行為更顯珍貴）。亞利馬太的約瑟帶著全新的白布，趕赴各各他山丘。這時又有一個人，名叫尼哥底母，是耶路撒冷最高法院的一員，但他偷信耶穌，準備好沒藥（可用作屍體防腐劑）和香料，等在十字架旁，在聖母等人的守望下，一同把耶穌從十字架上放下來。

這就是提香這幅畫中的場面。

畫面中，可以看到用刑具荊棘編成的冠冕。耶穌赤身裸體，膚色蒼白，被人用白布抬著。臉在陰影裡，不易辨識。支撐耶穌上半身的紅衣男子是尼哥底母，托著耶穌雙腿、臂膀健碩的大鬍子是亞利馬太的約瑟。畫面左端，披藍色斗篷的中年女性不用說就是耶穌的母親馬利亞，眼睛被兜帽遮著，看不清表情，但死死緊握雙手，把一位母親的喪子之痛展現得淋漓盡致。緊抱著馬利亞，想把她從耶穌身旁拉遠的是抹大拉的馬利亞。她不想讓聖母看到耶穌遺體的慘狀，自己也不忍直視，儘管如此，卻還是無法把視線從耶穌身上移開。這些糾結的心理活動，都從她皺起的眉、張開的嘴和如嗔似怒的銳利眼神中流露出來。

然而，這幅畫的關鍵不是耶穌，也不是女人，而是中間（位置很重要）的年輕

人。耶穌的無力的右臂，被他在手腕處托住，他的視線有些飄忽，正看向一個不合常理的方向。這位英俊的青年是誰呢？

他就是年紀最小的使徒約翰。他是大雅各的弟弟，在加利利做漁夫時得到耶穌召命（即受到耶穌呼召，作為弟子跟隨祂），是耶穌最喜愛的門徒。在達文西（Leonardo Da Vinci）的〈最後的晚餐〉中，他坐在耶穌的右邊，動作有些女性化；在丹‧布朗的《達文西密碼》中，作者認為他就是抹大拉的馬利亞。不過傳統的使徒約翰像多為中性形象（跟天使一樣）。

言歸正傳，根據《聖經》的記載，從耶穌被捕到埋葬的整個過程，十一個使徒（猶大出賣耶穌後不久上吊自殺）不是誰都沒有守在旁邊嗎？確實是這樣，不過一般認為約翰後來寫下《約翰福音》和《啟示錄》。如果是這樣，他肯定親歷耶穌的死。基於這樣的解釋，在繪畫中，他跟聖母、抹大拉的馬利亞一起，出現在十字架下，出現在聖殤圖中（聖母抱著耶穌的屍體悲嘆的場景），甚至出現在聖母升天的現場。

提香筆下的使徒約翰，給人的印象如此強烈，無人可比。這幅畫中的約翰完全被耶穌的死擊垮了。他不知如何是好，目光游離，欲哭無淚。他張開的嘴，彷彿在

向神質問，為什麼我的師父要承受這樣的痛苦？為什麼是神的兒子？為什麼是救世主耶穌？

為什麼？為什麼？為什麼？

無依無靠與不安，更顯出約翰的年輕，賦予整幅畫以令人窒息的悲愴感。難道是約翰的靈魂附在提香身上了嗎？彷彿提香本人跳脫畫家的身分，化身成約翰一般。

再來看另一件作品，〈戴手套的男人〉。

從嘴邊的鬍子來看，畫上的男子頂多是二十歲的樣子。他穿著做工精緻的衣服，頸上掛著鑲有藍寶石的金鎖，右手食指上戴著印章戒指，由此人們推測模特兒是威尼斯的名門貴族，但具體是誰卻無從得知。

他相貌端正，尚沒有痛苦悲傷煩惱的痕跡。將來，他是否會虛度年華，最終淪為一張冷漠空洞的臉？但願他能仔細品味人生裡每一次成長的經歷，保持此時的魅力，變成一張有個性的臉。

163

本作廣為人知的另一個原因，是因為它是三島由紀夫選出的「西洋美術中的理想青年像」八件作品之一——八件作品中還包括米開朗基羅的〈瀕死的奴隸〉、雷尼（Guido Reni）的〈聖塞巴斯蒂安的殉教〉。造詣頗深的三島對俊美青年這樣描寫道：「提香的這幅肖像畫為何如此有名？我認為，這幅畫在青年肖像畫中的地位，正如〈蒙娜麗莎〉之於女性肖像畫，再沒有哪一幅畫，能夠把青年的知書達理與胸無城府描繪得如此豐富。」

提香（約1490-1576）的所有作品都是別人委託他畫的。換句話說，都是應承下來的工作。然而最終作品看起來卻跟近代的苦悶藝術家在內心欲求的驅使下提筆創作的作品差不多。而與此同時，又像是輕而易舉，全不費力，一邊享受一邊工作，很有意思。這也是為什麼我說他是「幸福的畫家」。

提香，〈戴手套的男人〉
羅浮宮德農館2層6號展廳

提香，〈自畫像〉
西班牙 普拉多美術館藏

恐怖繪畫

作者不詳
〈巴黎法院的基督受難圖〉

Unknown
The Crucifixion of the Parlement of Paris

歐洲的美術館裡，總少不了受難圖、受胎告知圖、聖母子像、聖人像等以《聖經》為題材的畫，可以讓人切身感受到西洋繪畫與基督教之間的緊密關聯。

不過基督教圖畫的出現卻比我們想像的要晚，直到四世紀初才有。原因是，儘管耶穌的門徒及其後繼者在傳道方面做出了極大努力，當時的世界霸主羅馬帝國卻對基督教展開查禁和迫害，神學家也以偶像崇拜為由，反對圖像化。因此，耶穌出現後的三百年內，幾乎沒有基督教圖像。

變化開始於羅馬帝國公認基督教以後。隨著教堂陸續建起，以讚美神的榮光為目的的圖像得到解禁，特別是受難圖作為教義的核心，不斷得到發展。十字架上的耶穌都威嚴無比，甚至在有的作品裡，耶穌不僅看上去不痛苦，還面帶微笑。

六世紀以降，偶爾掀起偶像崇拜爭論，在一進一退的過程中，基督教美術與宮廷產生聯繫，取得了輝煌的發展。九世紀起，與聖母馬利亞和使徒有關的慣例（馬利亞的衣服是紅色或藍色，並繪有白百合圖案等）也逐漸確立。

又經過很長時間，到了十三世紀，繪畫表現迎來重大的轉變期。在那以前，耶穌的肉體缺少真實感，儘管被懸在十字架上，卻依舊超然物外，而現在，祂的臉上

開始浮現苦惱和苦痛。隨著顏料的改良和繪畫技術的進步，這種傾向愈發強烈，表情裡可以讀出人的感情，身體的寫實刻畫也更有氣魄。被釘十字架的耶穌、殉教的聖人的肉體是那樣逼真，骨骼歪曲，皮開肉綻，鮮紅的血噴出、滴落。

其中，被稱為「這個世界的流淚谷」的中世紀末期（或者應該說文藝復興初期），法蘭德斯、德國畫家所畫的宗教畫尤其恐怖、血腥，無人能比。羅浮宮的黎塞留館中，從十四世紀到十六世紀這段時期的此類作品，日本人看了想必都想趕快離開。

首先，十字架處刑台與其說是處決刑具，倒不如說是拷問用的。用粗大的釘子釘進手掌或手腕，還有腳，懸在那裡，想要死個痛快都不行。全身的重量都落在兩臂上，導致脫臼，加上血流受阻，呼吸變得困難，經歷漫長的痛苦折磨，才最終斷氣（耶穌在臨刑前曾被鞭打，體力消耗殆盡，所以六個小時便死了，這已經算短的）。允許給犯人喝加了神經麻醉劑的酒，由此也可推知其痛苦程度。耶穌戴著荊棘編成的冠冕，額頭被尖刺刺得流血，釘了釘子的雙手和雙腳也在流血，爲確認死亡而被人用槍刺破的右肋下部也在流血。

不只有耶穌。叛徒猶大上吊身亡，不知道什麼原因，腹部爆裂，內臟和血飛濺

四方。其他十一名使徒也紛紛在傳道途中被捕，遭受拷問，最後被殺害（據說只有約翰逃過，後來寫下《約翰福音》和《啓示錄》）。他們的殉教圖也相當駭人。有的被亂石打死，有的被斬首，有的被用斧子砍頭，有的被倒釘十字架，還有被全身活剝的……耶穌親傳的門徒以外的聖人也一樣。連聖女也不姑息，有被斬首的，被割乳房的，被剜眼睛的……。

究竟畫家是懷著怎樣的心情畫這些畫的，對於異教徒的日本人而言，只能說是個謎。幾乎讓人懷疑他們是不是有施虐與受虐傾向（有關基督受難的電影也給人這種感覺）。

日本當然也有地獄圖，而且折磨肉體的花樣也多得令人厭煩，但理念卻不同。它僅僅是一種勸誡，告訴人們如果今生作惡，在死後的世界就會受到這樣的懲罰，因此缺少真實感。身體刻畫也有著三維立體與二維平面的差距。很少能看到皮膚下面充滿血肉的作品，傳達的東西也很不一樣。

而且，對待殉教者（可以說是神聖英雄）的死狀的態度截然不同。如果要舉例的話，就好比大國主神[3]被打敗後，被亂石打死，或被活剝，渾身是血地被殺，持續

[3] 日本《古事記》中，記載的出雲神話中的主神。

169

很多個世紀，不斷有天才畫家畫那痛苦的場面，而且這些作品至今仍掛滿了國立美術館的牆面。

正因為這樣的事超出了我們的想像，哪怕是為了強烈地體會彼此的差距，對這種恐怖繪畫，不要覺得討厭就閉著眼走過去，至少看上兩幅——要聚精會神地欣賞每幅畫，心的確太累了。

首先是〈巴黎法院的基督受難圖〉。中央是十字架上的耶穌，左右是有關的人的畫像，乍看會以為是三聯祭壇畫，因此過去被稱為「巴黎法院的祭壇畫」。但後來得知不是用於禱告的祭壇畫，於是改為現在的標題。訂這幅畫的是相當於國王顧問機關的高等法院，為的是掛在大法庭的牆上。

奇怪的是，知道訂畫的雇主，也知道創作時間是在一四五○年前後，卻沒有畫家名字的紀錄。不過，背景裡的巴黎建築畫得很準確，應該可以確定畫家居住在法

國。那是不是法國人呢？當時卻沒有哪一位法國畫家具有如此實力，而且從緻密、黏著質感的描寫來推測，更像是法蘭德斯、尼德蘭等北方出身的畫家（安德烈·迪普爾一說較爲有力）。

總的來說，北方畫家充滿著令人吃驚的能量，好似想把世界全部畫下來一般，不放過任何一個細微的部分。這點維登（Rogier van der Weyden）、杜勒（Albrecht Dürer）表現得尤爲顯著。義大利人就反對這樣的畫法，說什麼都想畫，最終什麼都表達不了，但這種批評僅適用於失敗的作品，而取得成功的名畫，其有趣程度，給人的巨大滿足感，很多都凌駕於義大利繪畫之上。

有一則講述國民性格的笑話，很好地反映了這一點。

面對「何謂大象？」這一命題，英國人馬上帶著槍跑到非洲，捕了一頭回來。法國人則考慮烹調方法，寫好了食譜。德國人在圖書館裡憋了幾年，一頭大象都沒見過，卻寫出整整十卷的《大象百科全書》。

總之，本作就是憑著這樣的勁畫下來，所以畫面信息量非常龐大。在耶穌左下方雙手合十的是抹大拉馬利亞。穿著藍上衣、抹著眼淚的是聖母馬利亞。正在安慰

1 很有代表性的血腥宗教畫，
日本人不太容易理解。背景
中清晰地描繪了十五世紀巴
黎的建築群。

2 中央是耶穌受難圖。右邊是
使徒約翰，左邊是聖母馬利
亞等人，上方是神，不知為何
頭髮稀疏。祂的周圍是一圈
只有臉的天使基路伯。

3 左邊是十三世紀的聖路易。
是他設置了巴黎法院。右邊
是施洗者約翰。

4 三世紀（法國還被稱為高盧地
區）的聖人德尼。他在蒙馬特
高地被異教徒斬首。傳說他
捧著自己被砍掉的頭顱，步
行了10公里。

5 九世紀的查理大帝。手裡拿
著水晶球和寶劍。他為中世
紀歐洲的形成做出了巨大的
貢獻。

作者不詳，〈巴黎法院的基督受難圖〉

145cm（中間226cm）×270cm，約1449年
羅浮宮黎塞留館3層6號展廳

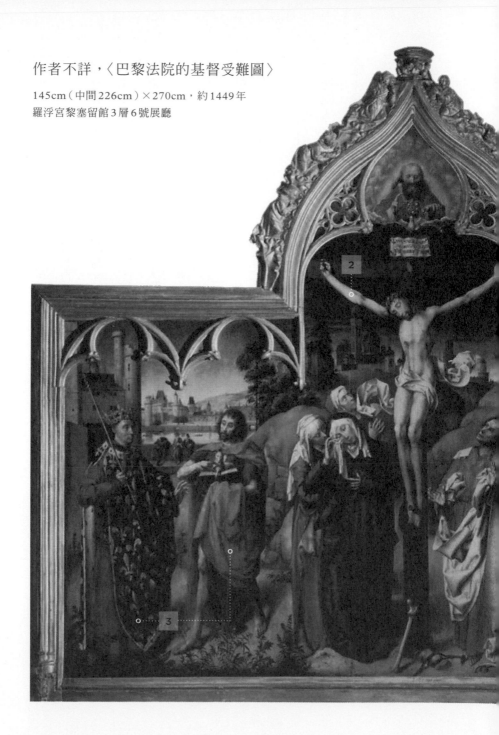

她的，可能是小雅各的母親馬利亞（關於第三個女人有多種說法）。

耶穌腰間的布處理得與其他的畫很不一樣，彷彿被風吹起似地向左右舞動，一部分碰到了抹大拉的馬利亞的臉。那布給人感覺並不輕盈，彷彿裡面藏了鐵絲，就那樣在空中靜止著。十字架上方，被基路伯（臉上帶羽毛的天使）環繞著的是神，因爲頭髮稀疏而顯得額頭寬大，這樣形象的神並不多見。應該算創新嗎？其他使徒都在耶路撒冷城裡躲著，只有約翰一路跟隨耶穌，因此經常與聖母以及抹大拉的馬利亞站在十字架左下方的，是使徒約翰，據說是耶穌最喜愛的門徒。

一起被畫進受難圖。

《聖經》裡還有一個人物，畫面左起第二個人，抱著供奉用的羊羔，他就是施洗者約翰（與使徒約翰同名，容易混淆）。他在約旦河預言基督（即救世主）到來，爲耶穌施洗，是「曠野的野人」。在耶穌被釘十字架兩三年前，莎樂美央求希律王斬下施洗者約翰的腦袋放在盤子上，因此他不可能出現在釘十字架的現場，但作爲基督降臨前的預言者，還是多次被畫進耶穌升天的圖中。

施洗者約翰的旁邊，頭戴王冠、手持權杖、身披藍底百合花（法國王室紋章）斗

篷的是十三世紀的聖路易。在他身後遠處，有幾個貴族的形象，他們中有人在悠閒地聊天，有人背過身去看塞納河，河對岸可以看到羅浮宮。

最右邊拿著劍和水晶球的，是有名的查理曼（即查理大帝），他被認為是中世紀歐洲的締造者，比聖路易要早五個世紀。他也披著法王的斗篷。

然後——終於——請看這幅畫最引人注目的地方，畫面右邊第二個人。竟、竟然自己捧著自己的腦袋站著！脖子的斷面畫得非常逼真，像噴泉一樣汩汩地往外噴血。後面的幾個人像是劊子手和圍觀者，吃驚地看著，樣子有點愚蠢。人頭的雙眼閉著，眉毛微微皺著，表情似乎在說：「罷了罷了。」

他的名字叫德尼（Denis）。因為他讓很多人改宗基督教，引發羅馬帝國的憤怒，在巴黎最高的蒙馬特高地（即殉教者山）的刑場被斬首。這是三世紀的事（當時的法國被稱為高盧，在羅馬看來，只是邊境之地）。

傳說，聖德尼被斬首後不慌不忙地站起來，拿著自己的頭，往前走了十公里路。人的步行速度大約是時速四公里，也就是說他走了兩個半小時，而且還一邊走一邊傳教。在他最終倒下的地方，建起聖德尼教堂，成為歷代法國國王的陵園。

簡而言之，這幅畫揭示了耶穌和法國王室之間緊密的關聯。旁邊還有一幅貝爾邱斯（Henri Bellechose）的〈聖德尼祭壇畫〉，不妨一看。這一幅作品的創作時間比〈巴黎法院的基督受難圖〉早三十幾年，是一幅裝飾畫，因為大量地使用金箔，更顯得恐怖。劊子手正用力揮起像砍刀似的行刑工具，看樣子一點都不鋒利，真令人毛骨悚然。大概沒法一刀把頭砍下來，擱在台子上的脖頸有一道血淋淋的傷痕。砍下後的斷面也很逼真。本作在創作時採用了異時同圖法[4]，因此德尼和耶穌都出現了兩次。左端，已經被捕的德尼戴著主教冠，從鐵窗中探出臉。耶穌像是剛從十字架上下來，若無其事，不知為何披著法國王室的斗篷，正在讓德尼領聖體。然後時間向右流動，德尼跟兩個弟子一同被押到刑場，頭一點點被砍下。跟前就是弟子的人頭。德尼的身後是另一個弟子，在畫面右端頭低垂著。三人選擇了殉教之路，已經成聖，因此可以看到頭上有光環。

你問德尼怎麼沒有捧著人頭走路？確實，沒有那樣的畫面就不像德尼了。

亨利·貝爾邱斯（約1380-約1444）是尼德蘭出身的法國畫家。

貝爾邱斯，〈聖德尼祭壇畫〉
羅浮宮黎塞留館3層3號展廳

[4] 同一畫卷中出現不同時間的交叉內容，同一人物也在圖中反覆出現。

12

Enguerrand Quarton
——
The Pietà of Villeneuve—lès—Avignon

安蓋蘭・夏隆東 ——〈亞維儂的聖殤圖〉

和名人一起

位於法國南部的中世紀城市亞維儂，早在列入世界文化遺產之前，就已經爲日本人所熟知。這肯定要歸功於那首被很多人傳唱的古謠：「在亞維儂的橋上跳舞吧，圍成圓圈跳舞吧。士兵走過，孩子走過……。」

這座橋架在隆河上，正式的名字是聖貝內澤橋。大橋本來有二十二個拱形橋墩，但由於洪水和戰爭的摧殘，如今成了一座僅餘四個拱形橋墩的斷橋（另外，橋的寬度只有四公尺，恐怕容不下一大群人圍成圓圈跳舞）。

古時候，這座橋通往亞維儂對岸的亞維儂新城。城裡有要塞、塔、修道院和聖母大教堂。一八三四年，三十一歲的歷史建築檢查官來這一帶進行調查。這位公務員可謂多才多藝，他不僅在西班牙以考古學者的身分從事過遺址調查工作，還有「業餘文學愛好者」之稱，已經發表好幾篇短篇小說。後來，他還翻譯普希金（Aleksandr Sergeyevich Pushkin）、屠格涅夫（Ivan Sergeyevich Turgenev）等人的作品，成爲俄羅斯文學最早的介紹者，最後還被提拔爲拿破崙三世的親信。不過更重要的是，他作爲《卡門》的作者在文學史上留下了自己的名字——普羅斯佩·梅里美（Prosper Mérimée）。

當年輕的梅里美邁步進入幽暗的禮拜堂，目光落在祭壇後方一座用胡桃木製成的哥德式裝飾屏風上，他震驚了。因為這幅金底的木版畫，是一幅充滿靈感、細膩優美的聖殤圖。他詢問了教堂，對方卻只知道這幅畫從十五世紀中葉收藏，畫家名字和畫的來歷全然不知，也未留下任何文獻。

儘管如此，梅里美還是向中央政府報告，說這幅作品的精彩程度是不容置疑的（時間是羅浮宮成為公共美術館半個世紀後）。專橫的上司連看都沒看就下了結論：離巴黎那麼遠的鄉下教堂，不可能有傑作。事情到此為止，官僚作風躍然紙上。就這樣，作品再一次被埋沒，但梅里美的賞識就像一道光，這道光直到他死後也沒消失。愈來愈多人認識這幅作品的價值，在這些人的努力下，一九〇四年，〈亞維儂的聖殤圖〉在巴黎的原始藝術博物館中展出。這幅畫大放異彩，很快作為中世紀繪畫的傑作得到人們認可，由「羅浮宮友人協會」購入，並於第二年即一九〇五年被收入羅浮宮，現在是國寶級待遇。

那麼問題來了──這幅畫的作者是誰呢？

有人說是義大利人，有人說是法蘭德斯人，一時眾說紛紜；在作品收入羅浮宮

©Stanislav Traykov / CC BY-SA
米開朗基羅，《聖殤》
義大利　聖彼得大教堂

後又過了大約五十年，法國研究者提出作者是法國畫家安蓋蘭·夏隆東，法國採納了這一說法。（法蘭西萬歲？）因為並沒有確切的證據，也有人不支持，所以還要打個問號。

「聖殤」（又稱「聖母憐子」）由 Pietà 一詞翻譯而來，原意「哀悼」，特指聖母馬利亞抱著從十字架上放下來的耶穌的遺體，悲痛欲絕的場面。這一主題在《聖經》中明明並沒有記載，但卻是人們喜愛的禮拜對象，反覆出現在雕塑和繪畫作品中（最有名的是米開朗基羅的《聖殤》）。

〈亞維儂的聖殤圖〉最為出色的地方，在於耶穌蒼白肉體的銳角造型。腰大幅度彎折，姿勢極不自然，垂下的右臂和雙腳呈彼此呼應的平行線。肋骨處的道道斜線非常

1 如今名字已被遺忘的捐贈者。
 這幅畫設定是這位虔誠的信
 徒在祈禱之際,看到了耶穌
 等人的幻象,因此他的視線
 正看向遠處。

2 遠景是耶路撒冷城,耶穌就
 在這裡被釘上十字架。畫面
 邊緣的文字摘自《耶利米哀
 歌》第1章第12節。

3 耶穌膚色蒼白,銳角的造型
 (腰嚴重彎折,垂下的右臂和
 雙腿組成彼此呼應的平行線,
 肋骨處寫實描繪的道道斜線)
 給人強烈的印象。

4 各人的光環內分邊寫著「抹
 大拉的馬利亞」、「處女馬利
 亞」、「使徒約翰」。

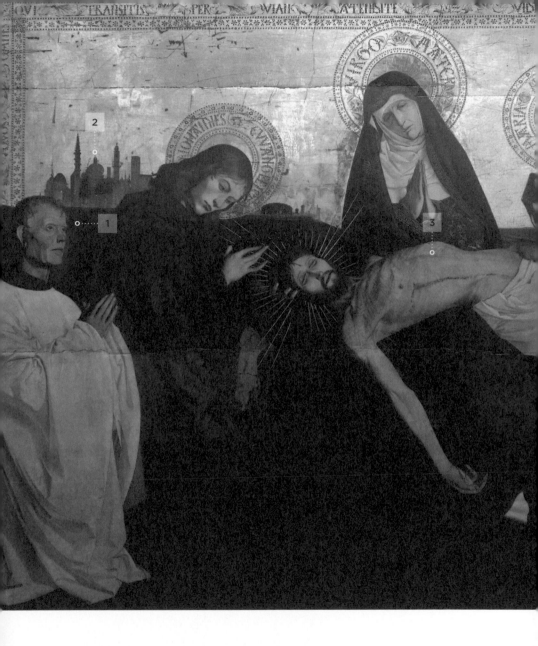

安蓋蘭・夏隆東,〈亞維儂的聖殤圖〉

（正式名稱〈亞維儂新城的聖殤圖〉）

163cm×218.5cm，約1455年

羅浮宮德農館3層4號展廳

逼眞，聖母上身從耶穌胸口處聳起，形成一個三角形，這進一步突出了耶穌的慘狀，令人過目難忘。

在很多聖殤圖中，耶穌被畫成介於死亡與睡眠之間的樣子，聖母馬利亞也始終是美麗的少女形象。但亞維儂的耶穌嘴巴張著，眼圈發黑，顯然已經是一具屍體，令人心痛，聖母臉上也帶著老態與疲憊。畫面被中世紀對信仰的虔誠之心所籠罩，散發著莊嚴，而人物的刻畫又成功地擺脫中世紀的死板，因而喚起觀者深深的感動。

畫面右側，正在用斗篷擦眼淚的年輕女子是抹大拉的馬利亞。金底上的金色光環可能看不太清楚，裝飾性的光環上明白地寫著「抹大拉的馬利亞」。當然，即使不寫，因為手上的香油壺和長髮是她的代表物，一看便知。壺裡盛的沒藥，是一種神聖的香料，也是塗在遺體上的防腐劑。

聖母左側的男人，是福音書作者使徒約翰（他的名字寫在光環裡），他正用柔軟的手指，小心翼翼地將荊冠從耶穌頭上摘下。用鋒利荊棘編成的冠冕，是敵人嘲笑耶穌自稱「猶太人的王」給祂戴上的，荊棘的刺讓祂的頭部出血，增加祂的痛苦。

遠景中可以看到耶路撒冷的建築群。耶穌在聖地受審、挨鞭子，並在城門外的

各各他山丘上被釘十字架。此外，金底背景的上側邊緣抄錄了《耶利米哀歌》第一章

第十二節：

「有沒有痛苦像我所受的痛苦」，直指聖母的感受[5]。

她不單失去自己的孩子，以處女之身（聖母的光環裡寫的是「處女馬利亞」）生下神的孩子，這個孩子的命運就是為了救贖人類的所有罪惡，成為「祭奠的羔羊」遭人虐殺。馬利亞接受命運，按照命運的安排，把慘不忍睹的遺體抱在膝上，讓觀者不由得想像，她的心頭縈繞著何種思緒。

關於這幅畫，我有一段印象深刻的回憶。

我第一次看到這幅畫，是在國中的時候。可能是在美術課本裡，或者參考書上，印著一張小小的照片。由耶穌、聖母、抹大拉的馬利亞和約翰四個聖人構成接近正方形的哀悼圖。當時就覺得這結構很特別，彷彿一座紀念碑，很美。沒有左端穿白色長袍的人，那時還不曉得剪輯照片這類東西。

[5] 採新譯本翻譯。

185

後來我也沒在別的美術書上看過〈亞維儂的聖殤圖〉全圖，所以到羅浮宮看到原作的時候，受到了很大的打擊。因為旁邊多一個人，打亂了四個聖人的緊密關係。

因為一位鼻尖微微發紅的「怪叔叔」亂入，感覺畫面被無端地拉寬了，我對自己的記憶力也產生了懷疑。我懷疑自己其實一開始看的就是全圖，但在潛意識裡覺得左端的男人多餘，於是從記憶裡把他刪除。因為國中、高中的課本早被我處理掉，所以當時也沒能求證。

再後來，又過了一段時日，本作出現在肯尼斯・克拉克的美術書和加藤周一的美術隨筆中。這回是經過剪輯的，跟我記憶的聖殤圖一模一樣……幸好，我沒記錯！看來，覺得這優美的畫面中左端的人有點多餘的不只我一個。貌似還有好幾種美術書上用的都是經過剪輯的插圖（有人說在別的書上看過），這是不是證明，想這樣做的大有人在呢。

但是，這個不知名的俗世之人（他頭上沒有光環），其實是個重要人物。他穿的白色長袍是當時座堂議會（cathedral chapter）的神職人員穿的，由此可知，這幅畫就是他向畫家訂的。如果沒有他，便不會有這幅傑作的誕生。雖然我們更希望本人

不要出現在畫面裡，但這幅畫的設定，是這位虔誠的先生在祈禱時所見的景象。他的眼睛沒有焦點，正看著聖母憐子的幻影，所以站在他的角度來說，不把自己畫進去，就沒有贊助的意義了。

上文已經說過，這是一幅禮拜圖，畫在祭壇後方的屏風上。也就是說，當人們對耶穌和馬利亞雙手合十的時候，不管情願不情願，也同時向這位贊助者行禮。這些應該都在預料之中，因此更加讓人覺得他多餘（我這個異教徒只從美術鑑賞的角度思考，感覺還沒那麼強烈），可能同時代的人，也會有人感到不快吧。他們肯定會想，不就是有錢嗎，憑什麼向這種人行禮。

當然，當時的人闖入《聖經》畫面的例子並不稀奇。

我們現在不同樣熱衷跟名人合影嗎？

過去沒有相機，只好用畫代替。

有名的例子是波提切利（Sandro Botticelli）的〈三博士來朝〉。在這幅畫裡，馬

波提切利，〈三博士來朝〉
義大利　烏菲茲美術館藏

利亞和小耶穌都被安排成了配角的位置，此幅畫變成麥迪奇家族和有關人等的紀念照，東方三博士也都是麥迪奇家族的人扮的。這裡面，畫家波提切利也出現了。右端把視線投向觀者的那位就是（畫家本人入畫的，多半是這種情形）。

電影裡的出場人物突然把視線投向鏡頭，稱爲異化效果，很有衝擊力，觀者會有種從鑰匙孔偷窺卻剛好迎上對方目光，被嚇一跳的感覺。繪畫也是這樣，觀者不禁會想，這是誰？啊，原來是畫家。

那麼訂畫的人在哪裡呢？你可能以爲肯定是麥迪奇家族訂的，其實不是。本作品體現了對佛羅倫斯的麥迪奇王朝的阿諛逢迎。說白了就是，大家看啊，我跟宗教界的超級巨星耶穌，還有現實世界的頂層麥迪奇家族在一起。右側的群眾中，滿頭白髮，穿著單薄的藍色衣服人物，也把目光朝向我們，不僅如此，還用右手的食指指著自己的胸口，彷彿在說：「這幅畫是我找人畫的。」

這人名叫拉馬，出生在社會最底層，後來做房地產、貨幣兌換而致富，再後來因貪污公款被判有罪，臭名昭彰。他爲了喚回名譽，訂了這幅祭壇畫，送給教堂內的私設禮拜所。結果還是沒有受到神的恩惠，本作完成第二年，他再次因詐騙罪被

捕，再也沒能翻身（年輕波提切利的名聲倒是確立了起來）。

羅浮宮裡還有更不遜的捐贈者。那就是揚·范艾克創作的〈羅林大臣的聖母〉。

尼古拉·羅林（Chancellor Rolin）出生在貧困之家，通過刻苦努力成為律師，最

范艾克，〈羅林大臣的聖母〉
羅浮宮黎塞留館３層４號展廳

終出任大臣一職，成為勃艮第公國好人菲利普的左膀右臂，多年掌握實權，是非常有影響力的政治家。關於他積攢財富的手段有各種黑色的傳聞，但與義大利人拉馬不同，他一生享盡榮華富貴。六十歲左右的時候，羅林的人生達到頂峰。為了向人炫耀自己身著錦衣華服的成功形象，他捐贈了這幅祭

壇畫給自己故鄉的教堂。

令人吃驚的是，這幅畫把神聖的聖母子與羅林擺在對等位置的構圖。這樣一比，就會覺得〈亞維儂的聖殤圖〉的贊助者算是相當低調，至少他在畫面的角落。羅林就是如此傲慢自大。本來，只有聖人才允許用這樣的畫法，他把自己當成聖人。

可是卻沒有辦法把羅林從這幅畫裡裁掉。無論誰看，都會覺得他才是主角，甚至可以說，這是他的肖像畫。

羅林正在祈禱，額頭上青筋突起，大概是他的意念讓聖母子顯靈了吧。這幅畫有著震撼人心的力量，這也是畫家功力的體現。范艾克不愧有「上帝之手」之稱，把宏大的世界濃縮進這幅66公分×62公分的小畫。前述提過，北方畫家不喜歡省略，彷彿著了魔一般，非把畫面的每個角落都填滿不可。如此縝密，讓人不禁好奇到底是怎麼做到的。

聖母捲曲的金髮、長袍邊緣鑲嵌的寶石、小耶穌手裡的球形十字架、小天使正在為聖母戴上的王冠、羅林披的皮襖……，一切都奇蹟般地有著實物的質感，背景也沒偷工減料。房屋畫了窗，河上甚至還有船影，有豆粒大小的人爬上教堂台階，

191

遠景中白雪覆蓋的山巒，白百合、紅玫瑰等據說有三十幾種的花卉都能分辨出來。

馬利亞素雅而超然（還好沒與羅林對視）。耶穌肉嘟嘟的，伸出兩根手指祝福，臉上帶著不似幼兒的老成。有研究者認為，為了強調神的兒子不同於一般的小孩，不會畫得可愛，這幅畫可能也效法這一點。耶穌怎麼看也不能說可愛，反而很有威嚴，儘管小，卻沒有輸給羅林。靠近羅林的有兩隻孔雀。孔雀是不死的象徵，羅林是不是在暗暗地祈求長生不老呢？

迴廊的對面可以看到一座拱橋。意思很明確，這是聯繫這個世界和神國度的橋梁。仔細觀察右側的景色，會發現聳立著幾座哥德式教堂的尖塔。左邊是代表俗世的山和城。也就是說，這座橋聯繫著聖與俗，它也聯繫著羅林和聖母聖子，真不知道那些不得不對著這幅祭壇畫雙手合十的教區人們，接受大筆捐款的同時被要求掛上這幅畫的教會，以及接受這種訂畫要求的畫家到底是怎樣的心情。

不過，對畫家而言，不論如何，能畫到這種程度的滿足、對作品完成度的自負，想必更勝一籌吧。他肯定相信，即使人們忘記羅林是誰，作為畫出這一傑作的創作者，自己的名字將流芳百世。

安蓋蘭・夏隆東（約 1415- 約 1466）是法國的畫家。能確認由他創作的作品只有幾幅。

揚・范艾克（1390-1441）是法蘭德斯畫派的創始人。他完善了油畫技法。代表作品有〈阿爾諾菲尼夫婦像〉、〈根特祭壇畫〉等。

13

Michelangelo Merisi da Caravaggio
The Death of the Virgin

———

卡拉瓦喬 ——— 〈聖母之死〉

放肆至極！

卡拉瓦喬出生在米蘭，六歲時父親死於瘟疫，十三歲離家，寄宿在一個據稱是提香學生的畫家的工作室學藝。一五九二年，二十一歲的卡拉瓦喬前往羅馬，打算在那裡闖出一番事業。

不，也有人說原因不這麼簡單。這個天生愛打架的問題青年，因為殺了人而逃離米蘭的可能性也不是沒有。如果真是這樣，那他一生中就殺過兩次人，不過事到如今真相已無從知曉。

當時義大利（與豐臣秀吉出兵朝鮮的時代重合）還不是統一的國家。歐洲的霸主是西班牙哈布斯堡家族的「黑蜘蛛」腓力二世。不要說像那不勒斯王國、敘利亞王國那樣由西班牙代理國王直接統治的地區，連米蘭公國、托斯卡納大公國、熱那亞共和國，甚至教皇國，都一半在西班牙的統治之下。不過，畢竟此時腓力已步入晚年，不能再像過去那樣憑藉強大的軍事力量維持統治，長靴形的義大利開始渙散，政治局勢極不穩定。外國軍隊駐留、異端審判、社會性抑鬱、暴力蔓延……，藝術家也不得安寧。

在卡拉瓦喬出生前十年，提香碰到這樣一樁事──家住威尼斯的提香命兒子奧拉

齊奧（Orazio）去支領大資助人腓力二世給的年金。奧拉齊奧在米蘭領了兩千杜卡登金幣，到朋友利奧尼家借宿。結果利奧尼見錢眼紅，竟和同伙一起執劍偷襲奧拉齊奧。奧拉齊奧身負重傷，仍挺身應戰，在僕人的幫助下才終於得以逃脫。事後利奧尼被捕，然而儘管犯了搶劫和殺人未遂這樣的重罪，而且提香還在盛怒之下親筆寫信向腓力二世告狀，卻只判了一點罰金，逐出米蘭了事。

按照現在的觀念，這種事簡直難以置信。如果你知道了利奧尼的職業，更會感到匪夷所思，他是王室御用的雕刻家！而被襲擊的奧拉齊奧也是畫家（雖然資質遠比其父平庸）。好歹都是小有名氣的藝術家，一個為了奪取錢財竟要殺死另一個人……只能說當時的時代就是這樣。

美麗的貝亞特麗切‧倩契（Beatrice Cenci）因殺死父親，在廣場上被斬首。喬爾丹諾‧布魯諾（Giordano Bruno）因主張宇宙無限，被判為異端並處以火刑。這些都是在卡拉瓦喬來到羅馬幾年之後的事。他混在群眾間，觀看這些公開處決的場面，一點也不足為怪。

圭多・雷尼，〈貝亞特麗切・倩契像〉
義大利 巴貝里尼宮
（國立古代藝術美術館）藏
©IKKos / CC BY－SA
（https://creativecommons.org/licenses/by－
sa/4.0）

貫穿卡拉瓦喬一生的暴力行徑

之所以讓人們感到訝異，

並非因為他是畫家，

而是因為他是「傑出的畫家」。

　如果瞭解同一時代知名度較低的其

他畫家的情況，就會知道，這股暴戾

之氣並非卡拉瓦喬的專利。不知道有

多少人舞刀弄棒，拳打腳踢，搶錢奪

物（強姦女畫家阿特米謝・簡提列斯基

〔Artemisia Gentileschi〕的畫家，後來

幹過毆打妓女、奪取錢財的勾當），而被

告上法庭。

　在當時的社會，連貴族都走投無

路，改行做起強盜的勾當，所以這些都是不可避免的吧。卡拉瓦喬每天劍不離身，性格又容易衝動，不難想像他為一點小事就劍拔弩張的樣子。他的畫真實到令人反感，畫中的暴力行為更像是暴力本身（沒有過這種經驗，可能是這樣），咄咄逼人，這些都不能脫離他所在的時代。

也正因為如此，儘管他生前很受歡迎，但很快地，到了十七世紀中葉，人們便開始認為他的畫風陳舊，最終將他遺忘了。強烈的明暗表現對後世的畫家產生很大影響，但他本人的作品卻因為太過真實、粗鄙和過分賣弄而遭到否定。

卡拉瓦喬出人意料地被重新評價不過是近六七十年的事。一九五一年在米蘭舉辦的大回顧展成為轉折點。在那之前，這位畫家幾乎被人遺忘了，所以我們需要牢記所謂的美術史具有不確定性。也讓我們重新認識到，米開朗基羅、提香、布勒哲爾、魯本斯這些巨匠，從生前到現代的幾百年時間裡，評價和受歡迎程度都絲毫不減，是何等難得。

言歸正傳，身懷才能的無業遊民卡拉瓦喬來到羅馬之後，開始畫靜物畫和風俗畫來賣，起先一段時間的生活一貧如洗。

但他的運筆之妙逐漸被愈來愈多的人瞭解，二十五歲時終於有了一位強大的資助者。他就是托斯卡納大公國大使德爾·蒙特紅衣主教，他讓卡拉瓦喬住進自己的行宮，幫助他創作和賣畫。很快，貴族和教堂紛紛找他訂畫。卡拉瓦喬成了當紅畫家，同時也助長他的劍客脾氣，暴力行為不斷升級，且容後述。

為他確立名聲的，是一六○○年（正是歌劇誕生之年）交給聖王路易堂以傑作《聖馬太蒙召》為首的《聖馬太》三部曲。在他的畫中，沒有美化的《聖經》世界，畫中場景彷彿就是眼前現實，人們圍在畫前議論紛紛，連反卡拉瓦喬一派也不得不承認其巧妙。

因為前面的好評，第二年，有人委託卡拉瓦喬為階梯聖母堂創作祭壇畫，這便是〈聖母之死〉。這幅畫花了好幾年才完成，因為卡拉瓦喬一天只花很短時間工作，剩下的時間都在街上惹是生非，甚至兩度被捕。反過來說，過著這種毫無節制的無賴一樣的生活，仍能一幅接一幅地畫出偉大作品，真令人吃驚。

約3.7公尺×2.5公尺的　長畫面上，大量地使用紅色。畫中彷彿是戲劇中的一個場景，木製頂棚上懸掛的帷幔被高高挽起，一群男人圍在死者周圍。有人在抽

泣，悲傷籠罩著畫面。畫中人物看上去都是市井的窮人。如果沒有題目，異教徒很難看懂發生了什麼。光從斜上方傾灑下來，鑑賞者的目光首先被最前面年輕女子的頸背所吸引，然後移向她上方的紅衣女子的臉。這時你才發現，她的頭部有細細的金色光環，明白過來原來她是聖母馬利亞。

1 紅色的運用是此畫的一大特色。上方懸掛著紅色的帷幔，死去的聖母的衣服也是紅色的。
2 據說卡拉瓦喬用溺死的妓女屍體當模特兒（由腹部的膨脹等推測）。可能也出於這方面的原因，教堂拒絕了這幅作品。
3 遺體躺在長寬都不夠的普通台子上，雙腳露在外面，左右分開。
4 眾使徒正在哀悼聖母之死。站在光下的這個人據推測是聖彼得。
5 前面這個低頭飲泣的女人被認為是抹大拉的馬利亞，但因為沒有特徵物，所以無法確定。

卡拉瓦喬，〈聖母之死〉

369cm×245cm，1601-1605／1606年
羅浮宮德農館2層8號展廳大畫廊

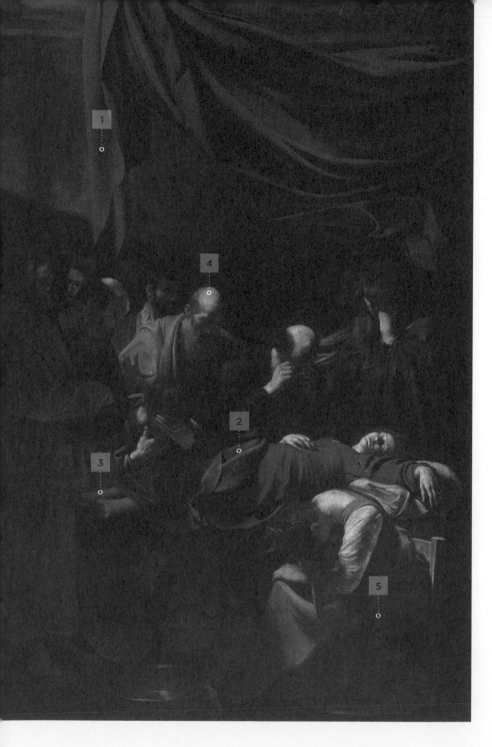

這幅畫的背景，是一段《聖經》裡沒有記載，但卻讓人們產生了根深蒂固的馬利亞信仰的故事——馬利亞晚年預感到死之將至，便向使徒們告別。當晚耶穌顯現，把她的靈魂帶上天。肉體留在地上，沒有腐爛，第三天靈魂又與肉體合一，隨著耶穌的一句「復活吧」而升天（聖母升天圖有很多名作）。

因為聖母不死，所以這三天準確地說不是「死」，而是「睡」。卡拉瓦喬所畫的，是已經入睡的聖母，以及一旁悲傷無助的抹大拉馬利亞和中老年使徒們的形象。

但即使瞭解這些以後再重新來看，畫中展現的情景仍然是極其真實人臨死之前的景象。床不像床，更像是簡陋的檯子，上面擺著個不像樣的枕頭，寬和長都不夠，女人遺體的胳膊和腿都探出一截。兩腿不得體地分開著，顯出浮腫、膚色青黑。腹部突起，像懷有身孕，又像溺亡的屍體。

這幅畫裡真的有虔敬的成分嗎？

現在我們都會這樣感覺，就難怪當時的人們批評他「放肆至極」，教堂也拒絕購買。作為宗教畫而言，它太另類了。

畫家似乎卯足力氣要給看畫的人一個驚喜，結果卻變成驚嚇。

另一個問題是聖母的模特兒。當時的女模特兒多是妓女，有傳言稱，這幅畫的模特兒是跳台伯河自殺的妓女。而且說他直接把溺水的屍體素描下來，不管是真是假，聖職人員要用來裝飾祭壇都會再三猶豫。

畫被拒收，卡拉瓦喬當然生氣，不過這也不是第一次。在此之前也有幾次被要求重畫或拒收的，所以對於被認為不敬這點他不是沒有預想到，而且他覺得這麼好的作品（自信爆棚）不愁沒人識貨。確實，很快就有了新買家。當時正巧魯本斯在羅馬，他看到了這幅畫真正的價值，於是建議曼圖亞公爵購買。後來此畫落入路易十四手中，最終被收入羅浮宮。

如果說本作完成於一六○五年底（也有人說一六○六年），也就是卡拉瓦喬三十四歲的時候，那麼他的壽命僅剩下五年。他的畫工正值鼎盛時期，蠻橫粗暴也達到最高潮。

前面說過，從《聖馬太》三部曲問世起，他已經在羅馬警方那裡留下一長串的犯罪記錄。

一六○○年：用棍棒襲擊朋友畫室的學徒，被告上法庭。

一六〇一年：與士兵吵架，和解後，又夥同朋友持劍襲擊對方，使其受傷。

一六〇三年：因散布誹謗文，被畫家巴廖內（Giovanni Baglione）舉報。

一六〇四年春：因酒館服務員態度差，就把盛菜的盤子擲在對方臉上，並拔劍威脅，被告上法庭。

同年秋：和同伴一起向要求他出示帶劍許可證的警官丟石頭，被捕入獄。

一六〇五年春：因無證帶劍，被捕入獄。

同年夏：襲擊公證人，使其受傷。

同年秋：被女房東告上法庭（原因不明）後，用石頭砸壞建築物進行報復。

同年秋：被人發現身負重傷，問他原因也不正面回答。肯定沒幹好事。

這樣一羅列就會發現，卡拉瓦喬並不算罪大惡極，僅僅是「粗暴」而已，但是小小的「粗暴」日積月累也會變得致命。終於，一六〇六年五月，卡拉瓦喬的命運被改寫了。他和他的狐朋狗友賭網球，跟另一群野蠻程度不相上下的人打了起來。等回過神，他已經刺死了一個人。

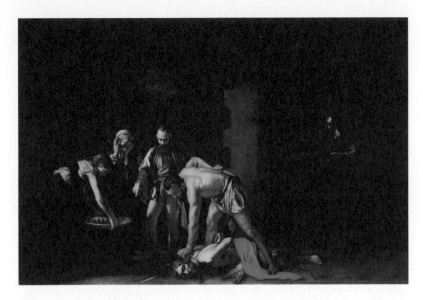

卡拉瓦喬，〈被斬首的聖施洗者約翰〉
馬爾他共和國　聖若望副主教座藏

人命關天，這下他的資助
者也保不了他，不過還是設法
安排他離開羅馬。卡拉瓦喬從
羅馬逃出來，一路南下。因為
作為畫家的名氣一直沒有動
搖，所以每到一處都有人相
助。他到了那不勒斯，又從那
不勒斯坐船來到馬爾他島，為
島上的大教堂留下一幅大作
〈被斬首的聖施洗者約翰〉。
沒想到又和島上的居民發生糾
紛，結果被捕入獄，插翅難
飛。誰知又有貴人相救。在資
助者的幫助下成功越獄，逃往

西西里島。他一邊輾轉各地，一邊繼續作畫。當他再次回到那不勒斯時，時間已經過了四年。

他估計風頭差不多該過去，於是坐船前往羅馬，不想卻在路上結束他三十九年的喧囂人生。有人說他死於熱病，也有人說是被殺，沒有確切的說法。

米開朗基羅・梅里西・德・卡拉瓦喬（1571-1610）很遺憾沒有留下正式的自畫像。有研究稱〈美杜莎的頭〉、〈大衛與歌利亞〉有可能是他的自畫像，近年又有人提出，〈酒神〉中的特大酒瓶上映著畫家的臉。奧塔維奧・萊奧尼（Ottavio Leoni）的肖像畫比較有名，但製作時是卡拉瓦喬死後十多年，不見得可靠。在電影裡，導演德里克・賈曼（Derek Jarman）講述了一位同性戀的卡拉瓦喬（在他的作品中，男性少年和青年的肉體比女性更香豔性感，確實很容易讓人有這樣的感覺）。

14

Anthony van Dyck
Charles I at the Hunt

範戴克

〈查理一世行獵圖〉

享受生活

范戴克與維拉斯奎茲同年（1599年）出生，兩人都受到無數稱號、榮譽、地位和財富的眷顧，又各有一位儘管缺少政治才能卻在藝術上獨具慧眼的國王資助，而且那國王和王室中人在相貌上都沒有多大魅力，然而儘管面對這樣的困難，兩位畫家還是能把他們的肖像畫得非常漂亮。

比起不厭其煩地量產王公貴族的肖像畫，這兩位傑出的畫家想必還有更偉大的抱負（比如畫歷史體裁的大作，或是掛在教堂牆壁上的場面宏大的宗教畫等），然而他們各自的資助人──查理一世和腓力四世，卻用極其豐厚的待遇，把他們圈在宮廷之中。

蘇聯時代的蕭士塔高維奇（Shostakovich），因為《穆森斯克郡的馬克白夫人》（Lady Macbeth of Mtsensk District）被史達林（Stalin）視為對體制的批判，從那以後便不再寫自己鍾愛的歌劇，採用人聲的作品只剩合唱曲，是不是跟這兩位畫家有些相似之處？

在十七世紀，要想成為一名出色的畫家，投靠有實力的資助人是最好的捷徑。

因為財力雄厚的宮廷愈來愈多，到處都需要華麗的裝飾。范戴克和維拉斯奎茲分別

成爲英國斯圖亞特王室和西班牙哈斯堡王室的首席宮廷畫家，受封騎士，融入了貴族社會，這已是最高的榮譽，他們呼吸著體制內空氣，沒有理由不對此心滿意足。但是儘管如此，我還是願意想像，在他們心中的某個角落，仍保有對創造不滿足的渴望。因爲不管怎麼說，光是查理一世像，范戴克就畫了四十幅。

范戴克出生在法蘭德斯一個富裕的家庭，很早就顯示出繪畫才能，成爲巨匠魯本斯的助手。後來，他在義大利待了六年，一邊研究前人作品，一邊創作（據說當時已經有「像貴族一般的模樣」），確立了作爲肖像畫家的名聲。有人推測，他之所以會接受英國的延聘，是因爲那裡長期以來畫家稀缺。可能他覺得，既然在大陸這邊，魯本斯猶如一座大山擋在前面，無法逾越，那麼不如到新的天地，登上峰頂。

根據自畫像以及同時代人的證言，我們可以知道范戴克有著討人喜歡的容貌，言行舉止也非常優雅得體。後來娶了王后的女官。那些身分高貴的人，都能在他面前放心地擺姿勢（如果面對著卡拉瓦喬或者梵谷〔Vincent Willem van Gogh〕，恐怕很難做到）。而且，范戴克的華麗描繪，能畫出對象的細微感情，加上他本人的細膩返照到對象身上，讓畫比眞人還要美上三分。

范戴克，〈自畫像〉
德國 老繪畫陳列館藏

查理一世王后亨利埃塔・馬利亞（Henrietta Maria，法王亨利四世之女）像也畫了三十幅左右，實際見過王后的德國貴族女性辛辣地寫道：和我根據范戴克的畫想像出來的王后一點都不像。

不過，訂畫人的心情是可以理解的，付了錢，當然不希望被畫得跟本人一樣醜。我們在欣賞當時的肖像畫時，對此心知肚明即可。

羅浮宮裡有范戴克的最高傑作〈查理一世行獵圖〉。這是一幅決定了英國肖像畫

1　耳垂上墜著大顆的珍珠耳環。
　　男人也愛美。

2　這種山羊鬍和上唇鬍鬚的組合
　　在當時很流行，後世稱爲「范
　　戴克鬍」。范戴克本人也是這
　　個造型。

3　筆觸行雲流水，細膩華麗。

4　這幅作品決定了英國肖像畫此
　　後的發展方向，描繪達官貴人
　　在自然界中放鬆的情景成爲主
　　流，與法國那些浮誇的王侯肖
　　像畫截然不同。爲了不讓人察
　　覺查理一世的身材矮小，范戴
　　克頗花了些心思，這也充分體
　　現了他的才能。

5　鐫刻在石頭上的拉丁銘文意
　　思是「統治英國的國王查理一
　　世」。

范戴克，〈查理一世行獵圖〉

266cm×207cm，約1635年
羅浮宮黎塞留館3層24號展廳

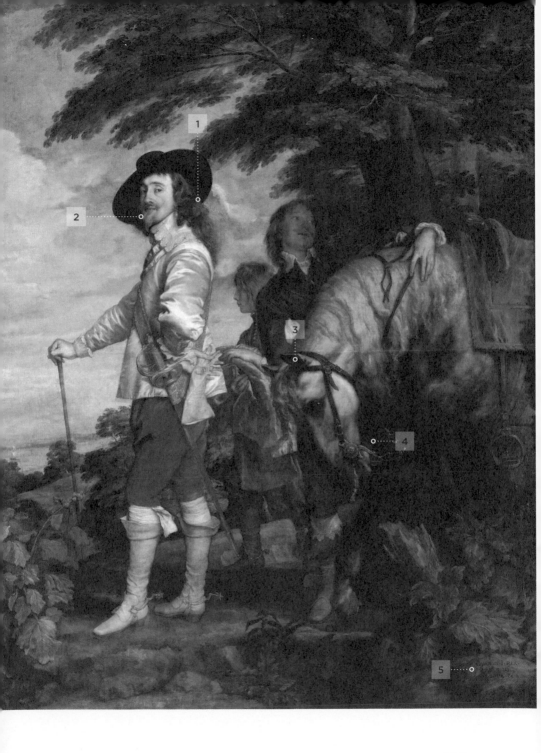

的方向，爲獨創性的名作。

與以往的國王肖像畫不同的是，這幅畫裡沒有象徵君權神授的寶座、權杖或是王冠。沒有歷代國王所穿的厚重長袍，也沒有珠寶。這不是一幅模仿聖像的正面像。不仔細看，還以爲是鄉村貴族的狩獵情景。這不是正式的肖像畫，是在大自然中放鬆的國王形象，對當時的人們來說很新鮮。范戴克精心安排這一畫面：在狩獵途中休息的國王站在侍從和馬匹旁，忽然把視線轉向這邊。他爲肖像畫加入了故事元素，同時迎合英國人對鄉村生活的熱愛，將自然與人物融爲一體，讓畫面栩栩如生，大放光彩。

當然，用來暗示人物掌握最高權力的小道具還是有的。首先是手套，象徵著國王授予的狩獵權或貨幣鑄造權（特別是左手手套，被認爲是高貴身分的象徵）。右手拿著的拐杖會讓人聯想到權杖，鑲有寶石的劍也一樣。畫面右下角的石頭上看似不經意地用拉丁語寫著「Carolus. I. Rex Magnae Britanniae」（統治英國的國王查理一世）。

黑色的寬檐禮帽斜戴在頭上，打捲的長髮，耳朵上戴著大顆的珍珠耳環，絲綢

上衣煥發著亮麗的光澤，腳上穿著帶馬刺的靴子。還有查理一世獨具特色的山羊鬍，和兩端上挑的上唇鬍鬚。這是當時流行的鬍鬚造型，後世稱為「范戴克鬍」。

國王的面龐描繪得非常細緻，查理一世是一個專制的君主，但在這幅畫裡卻散發出濃郁的浪漫氣息，甚至讓人感到不知何處飄蕩著悲劇性的哀愁。幾乎讓人感覺，在十幾年後爆發的清教徒革命，查理一世被指控為「暴君、叛徒、殺人犯和國家公敵」而被砍頭是極為不公正的。

但是查理一世的專制是毋庸置疑的，他頑固地拒絕在政治和宗教上妥協，因此引發了革命，這是事實。仔細看，就會發現他眼中的冷漠與高高在上的神態，用力撐向觀眾這邊的肘部，也給人拒人千里的感覺（那神情像是在說：休得無禮）。儘管有各種道具來渲染放鬆的狀態，但還是能從這些背後看出，何謂天生高貴的血統，又是什麼支撐著君權神授的力量。

儘管如此，查理一世還是非常滿意范戴克為他打造的形象。跟王后亨利埃塔一樣，這幅畫中也有巧妙掩飾的東西。國王因幼年時患病的緣故，身材不高（據說還有語言障礙）。畫家採用由下而上的仰視構圖，讓人們忘卻國王身材瘦小的事實。並且

一旁的駿馬也謙遜地低著頭，使得人們更看不清國王的身材。

除了國王和王后，為年幼的王子公主畫像也是宮廷畫家的工作。跟維拉斯奎茲筆下的瑪格麗特（腓力四世之女）成為永遠的理想形象一樣，范戴克也畫了很多可愛的小孩兒肖像。不同於不斷被繼承人問題困擾的哈布斯堡家族，查理一世和王后亨利埃塔・馬利亞兒女眾多，三子三女活到成年。英國的溫莎城堡裡，有五個孩子的畫像。

從左到右依次是長女瑪麗、三子詹姆斯（穿著女孩兒的衣服）、次子查理（代替夭折的長子成為繼承王位的王太子）、次女伊麗莎白、三女安妮（四子尚未出生）。雖然是政治聯姻，但父母關係和睦，據說國王非常喜歡小孩兒，本作中可愛的王子公主都是一副無憂無慮的樣子。然而差不多就在十年後，他們的命運卻急轉直下。

英國原本是天主教國家，亨利八世為了跟王后離婚，娶安波林（Anne Boleyn）為妻，與梵蒂岡決裂，建立英國國教。後來，到了女兒瑪麗女王這代，又變回天主教，迫害了無數新教徒（因此被稱為「血腥瑪麗」）。接下來的伊麗莎白一世為了穩定國家，又把新教定為國教。儘管如此，在那以後宗教戰爭的火種一直沒有消失。

到了查理一世的時代。他從法國迎娶了亨利埃塔・馬利亞。法國是天主教國

范戴克，〈查理一世的孩子們〉
英國 溫莎城堡藏

家，亨利埃塔・馬利亞把不改宗作為結婚的條件，激起民憤，英國開始散發出火藥味。國王試圖用權力鎮壓宗教問題，最終被克倫威爾統率的革命派處決。在法國大革命一百多年以前，英國就斬下了國王的首級。當時，還有很多人單純地相信國王是現世的神，據說很多人湧到行刑台，想要用布蘸取國王身體裡流出來的血。因為被殺，查理一世第一次這麼受民眾歡迎。

從革命到復辟經過十一年，這段時間母子一直輾轉奔波歐洲各地。

回到畫裡。

站在中間撫摸著大型犬的次男（實質上的嫡子）是後來的查理二世（Charles II）。他三十歲作為新國王凱旋。父親被殺，沒有經濟來源的他，在生活上也吃過不少苦頭，這次回來，是不是變成陰險、一心想要復仇的魔鬼？不，完全沒有。

與瑪麗・安東妮不同，亨利埃塔・馬利亞逃回了法國宮廷。但是她沒有辦法把孩子全帶上。次女和四子被囚禁，前者在囚禁中死去，後者在王政復辟後不久也死了。

正因為吃過苦，

更應該好好享樂的天性展露無遺，

查理二世甚至有「快樂王」之稱。

他在位二十五年，一直過著活力四射、快樂、奢侈的生活。他的情婦多如繁星，他還酷愛帆船，有意思的是，正是這種享受生活的心態，為他贏得了國民的支持。然而，雖然情婦為他生下孩子，但他和王后卻沒有孩子。因此他把王位讓給了弟弟。

這個弟弟，就是畫中左起第二個。哥哥死後，五十二歲的他繼承王位，成為詹姆斯二世（James II）。然而他並不像哥哥那樣快樂，而且想快樂也快樂不起來。因為表明自己皈依天主教，導致國家再次陷入混亂，三年不到的時間便引發光榮革命，被逐出國外。

左端留著可愛捲髮的少女瑪麗，後來成為奧蘭治親王（荷蘭執政）威廉二世（William II）的王妃。她生下的男孩後來成了哥哥詹姆斯二世的繼承人，威廉三世

219

（William III），但瑪麗二十九歲就病死了，所以沒能看到。右端紅頭髮的安妮後來嫁給路易十四的弟弟。但是夫妻關係很差，有一段時期她還是路易十四的情婦。

結論：享受生活最幸福。

安東尼・范戴克（1599-1641）在清教徒革命爆發前就死了（因為結核病），年僅四十二歲。如果像魯本斯一樣活到六十多歲，不知道是否會為我們留下歷史畫的傑作，還是已經畫不出來了呢？

15

Raphael
The Virgin and Child with Saint John the Baptist
La belle jardinière

拉斐爾————〈美麗的女園丁〉

不朽的拉斐爾

《聖經》裡關於聖母馬利亞的記載出奇地少。只在受胎告知、馬廄產子、迦拿的婚禮（母子一同出席門徒的婚禮，在婚禮上耶穌施展神蹟，把水變酒）等處一筆帶過。她過著怎樣的生活，又是如何把耶穌養大，耶穌被釘十字架時是否在場……這些疑問，《聖經》都沒有給我們答案。

儘管如此，歐美的美術館裡還是有不計其數的馬利亞畫像。甚至可以說，沒有一家美術館裡沒有聖母畫。

這是為什麼呢？

因為人們需要。人們對馬利亞的強烈情感，化成一股巨浪，蔓延開來。儘管有了嚴懲人類的神，有了甘願作祭物的羔羊、有了被釘上十字架的神的兒子耶穌，但人們還不滿足。儘管在男尊女卑色彩濃重的早期信仰教義中，為了強調耶穌的神聖性，只是把馬利亞當作借以產下神孩子的工具，但崇拜馬利亞的人還是愈來愈多。對母親的樸素的崇拜，和地母神信仰的久遠記憶，反覆地要與馬利亞結合。終於，教會也無法阻止這樣的潮流。特別是在認識到宗教約束的政治重要性以後，天主教公會議不僅認定馬利亞放棄了對馬利亞信仰的打壓，而把方針改為加以利用，天主教公會議不僅認定馬利

亞是神聖的存在，還讓她承擔起作為聯繫信徒的靈魂與神的中間人的職責。冠以聖母之名的教堂、聖堂陸續建成，出現大量的圖像，馬利亞成了禮拜的對象（新教除外）。

繪畫作品中的馬利亞有時單獨出現，有時被天使長加百列告知懷孕，有時哭倒在十字架旁，有時把耶穌的屍體抱在膝上，但最受人們喜愛的，是抱著小孩的母親形象。因為這樣的形象人人都能理解，而且賞心悅目。各個時代的畫家，無論有名無名，聖母子像都是他們大顯身手的題材。他們的畫中有年輕的馬利亞，可愛的耶穌，有時跟施洗者約翰一起，偶爾還會出現養父約瑟等人。

特別是義大利文藝復興時期，隨著獨立、富裕的市民階層崛起，宗教畫開始走向世俗化，嚴父約瑟、慈母馬利亞、備受呵護的幼子，這「三位一體」的聖家族，被視為理想的家庭而受到推崇。

文藝復興三傑之一拉斐爾，畫了近三十幅聖母子像，被稱為「聖母子畫家」。也可見訂畫人之多。這也難怪，拉斐爾筆下的馬利亞，完全是優美二字的化身，即使以現代人的眼光來看，也會覺得「想有個這樣的媽媽」、「想有個這樣的妻子」（對男

人而言，美麗的母親也是愛戀的對象）。

試與另兩位巨匠，達文西和米開朗基羅所畫的聖母子比較。前者的〈岩間聖母〉，背景是詭異的岩窟，撫在幼子身上的手指形狀也令人發毛，從馬利亞身上能感覺到與蒙娜麗莎一樣的神祕感。與其說這是一位母親，更像是已經超然於肉身之外的謎一般的存在，沒有絲毫親切感。後者的〈聖家族〉馬利亞像，也在另一種意義上脫離了人類（或者說女性）。崇尚肌肉的米開朗基羅，總是把女性身體也描繪得肌肉健壯，彷彿是由男人變形而來，很不自然。難道是因為兩位畫家都是同性戀，所以無法真正理解女性具有的魅力嗎？

而拉斐爾是舉世聞名的美男子，而且喜歡女人。甚至有美術史家提出，拉斐爾英年早逝就是縱慾過度所致。他有很多緋聞，有次陷入愛河，一有空隙便溜出工作的地方，最後雇主不得不讓他的戀人在他工作的地方起居。對於女性纖細的肉體、撩人情慾的動作，拉斐爾想必非常瞭解，而且他也具有以異性的眼光，把這些東西優雅描繪出來的技藝。他畫的馬利亞，不是遠在天上不可觸及的存在，也沒有健碩的肌肉。雖然有理想化的成分，但卻是有可能在這個世界的某個地方存在的有血有

米開朗基羅，〈聖家族〉
義大利　烏菲茲美術館藏

李奧納多・達文西，
〈岩間聖母〉
羅浮宮德農館
2層5號展廳大畫廊

肉的女性。

羅浮宮所藏〈美麗的女園丁〉（在羅浮宮裡的標題是〈聖母子與施洗者約翰〉）與〈大公爵的聖母〉、〈椅上聖母子〉一樣，是拉斐爾的聖母子像傑作之一，被譽為「羅浮宮聖母子像之最」。

先說標題，當時的畫家不會自己擬標題。都是別人訂的，「多大尺寸的聖母子像、多少錢、幾時畫好」，畫家畫完交貨，可以說題目都是提前訂好的。到了後世有必要對拉斐爾的多幅聖母子像進行區分時，王室的美術品管理者或專家學者才為畫作命名。取名〈大公爵的聖母〉，是因為訂畫的人是大公爵；〈椅上聖母子〉，就是字面的意思，因為聖母坐在椅子上。

據說，本作最初取名為「農民的聖母」，到了十八世紀以後才改為「美麗的女園丁」。因為畫裡有牧歌式的風景、花草，說明聖母身處農地或庭院中，所以有了這個通稱。但是，另一幅背景幾乎完全相同的作品（收藏於維也納藝術史美術館）的標題卻是「牧場聖母」，總感覺缺少些說服力（明白現代畫家為何要自擬標題了）。

這幅畫採用穩固的三角形構圖，營造一個靜謐的空間。色彩和諧，明亮沉穩，

筆直的樹幹，富饒的田園和城鎮，充滿母子之愛的視線交流。這幅畫被譽為典型的新柏拉圖主義作品，證明了人類對美的柏拉圖式的愛（即精神戀愛），可以抵達神的境界。神是否真的會為人類創造出的美而高興，無從知曉，但對於慈愛的母親、胖嘟嘟的可愛幼兒，營造出酸酸甜甜的令人懷念的幸福感，還是能引起共鳴。

1 拉斐爾有「聖母子畫家」之稱，他畫過近30幅聖母子像，人們往往用名稱加以區別。本作的背景讓人聯想到庭園，因此而得名。

2 母子二人的眼神交流充滿愛意。

3 跪著的小孩拿著蘆葦稈做的十字架，穿著駱駝毛的衣服，由此可知他是施洗者約翰。穩定的三角形構圖，明豔而又柔和的色調，準確的人物造型——堪稱文藝復興繪畫的範本。

4 長袍的底部用金字署著畫家的名字：烏爾比諾的拉斐爾。馬利亞的左肘處標注了作品完成的時間：1507年。

拉斐爾，〈美麗的女園丁〉
（〈聖母子與施洗者約翰〉）

122cm×80cm，1507年
羅浮宮德農館2層8號展廳大畫廊

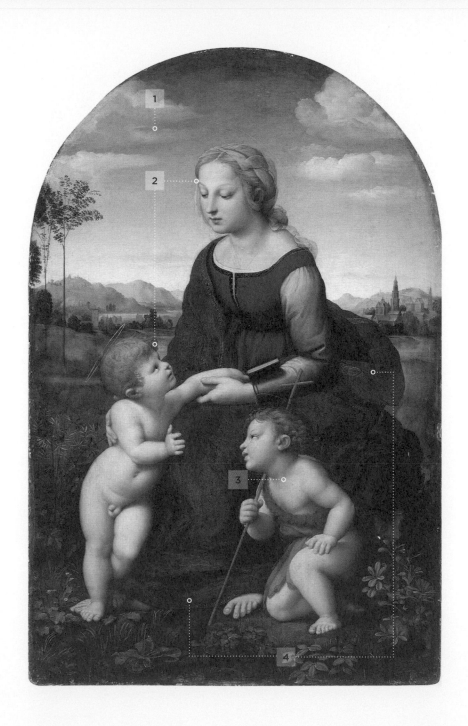

宗教畫的慣例也得到了很好的遵循——聖母衣服的顏色是紅（象徵犧牲的血與深沉的愛）和藍（象徵天主的真理）。三個人頭上，盡管不明顯，但還是畫了金色的光環。右下方的小約翰（後來在約旦河上爲耶穌施洗），跟《聖經》中記載的一樣，穿著駱駝毛的衣服，手裡拿著用蘆葦桿做的十字架。小耶穌把手伸向預言了救世主受難的《舊約聖經》。

注意看馬利亞的左腳腳趾上方的長袍下擺，可以看到金色的文字「RAPHAELLO VRB.」，意思是烏爾比諾的拉斐爾，是畫家的簽名。烏爾比諾是他的出生地。同樣，肘部有「MDVII」字樣，表明創作這幅畫的時間是一五〇七年。

這是畫家二十四歲時的作品，當時他已離開烏爾比諾，來到佛羅倫斯。比他年長三十歲的達文西和年長八歲的米開朗基羅都活躍在這座鮮花之城，據說，拉斐爾吸收了前者的金字塔形構圖和人物的心理刻畫，以及後者充滿力量的人體結構。

總之，拉斐爾和莫札特一樣，是模仿天才，他像海綿一樣把一切吸收過來，變成自己的東西。當然他不是單純的模仿，而是以自己的方式加以消化。拉斐爾不像達文西那樣執拗（還沒有完成就已厭煩），也不像米開朗基羅那樣激昂，而是將兩者

恰到好處地融合，呈現一種任何人都能看懂的美。

他的作品裡，
有一種磨平稜角後的圓融。

拉斐爾也不需要稜角。他的父親是宮廷畫師，是他的啓蒙老師。他從小就表現出傑出的才能，不到二十歲便獨立接受訂畫。繪畫的才能，加上討人喜歡的相貌、彬彬有禮的舉止、謙虛開朗的性格，使得他幾乎沒有受過挫折，完全沒有扭曲的情結。而且有教皇儒略二世（Julius II）和隨後的利奧十世（Leo X）的大力資助，不到三十歲他便經營起一間畫室，弟子、徒弟超過五十人（規模最大的個人畫室）。除繪畫以外，拉斐爾在建築、室內裝飾方面的才能也是超群。

拉斐爾三十七歲（而且就在自己生日當天）就英年早逝，與長壽的達文西和米開朗基羅相比，我們很容易覺得他還需要更多時日，但這是誤解。他不僅作為大畫室的老闆收穫了世俗意義上的成功，而且名聲響徹整個歐洲，請他畫畫的人已經排了長

長的人龍。更準確地說，雖然我們現在講「文藝復興三傑」，但在十九世紀上半葉以前的西洋繪畫史中，作為古典美術的典範一直被人們仰慕的，不是別人，正是拉斐爾。文藝復興的典雅端麗，說的就是拉斐爾的作品，文藝復興經由拉斐爾才最終完成，持續近四百年一直是義大利、法國、英國等學院範本。

然而近代以來，拉斐爾的明晰和過於完美的畫面卻成為眾矢之的。因為沒有神祕感，缺少達文西的深度；因為點到即止，不及米開朗基羅的氣魄。也就是說，他的沒有稜角成了缺點。過去，人們把拉斐爾式的圓滿與中庸視為理想，因為他的作品「通過美來追求更高的東西」，所以能打動人，然而現在卻有人出於同樣的理由認為難以打動人。隨著時代的變化，人們對拉斐爾的評價反而變低，覺得他的畫風死板，美中不足。

在十九世紀中葉的英國，興起一場名為「拉斐爾前派」的美術改革運動。看名字就知道，這是對以拉斐爾為典範的學院的抗議。這場運動把在美術界執牛耳的勢力稱為「拉斐爾式」，對此加以否定，目的是回歸到拉斐爾以前的藝術。這場運動的影響一直持續到後來的印象派，是巨大潮流的第一朵浪花。就這樣，新的藝術家們為了擺脫拉

斐爾，開始果敢地戰鬥（反過來也可以說拉斐爾作品的影響力就是如此強大）。

歷時一個世紀，美術界終於擺脫了拉斐爾。又經過許多歲月，現在，可以說拉斐爾已經像陳腐的遺物一樣被完全排除了。如今的世界，已變得難以理解美與神聖性為一體的概念。現代視為「真正的藝術家」的，是那種在苦悶中進行創造活動的人，那種開拓前無古人嶄新世界的人，那種不被世俗所接納的人，那種作品或者本人顯示出某種破天荒特質的人，按這樣的標準，拉斐爾顯然不合格。他畫畫很快，而且沒有創新，只是綜合了當時已經存在的最好作品。他性格好，受歡迎，渴望成功並取得了成功，還懂得享受人生。要說他俗氣，好像也無力反駁。

莫札特的音樂也曾被認為輕浮淺薄，不及貝多芬、華格納等人。現在我們都會覺得難以置信。同樣，拉斐爾總有一天也會回歸吧。證據就是，無論在美術界裡拉斐爾這支股票貶值到什麼程度，都絲毫沒有降低他畫的聖母子像受大眾歡迎的程度。就像初期教會排斥馬利亞信仰，但最終還是不得不承認一樣。

不過，我還是覺得遺憾，拉斐爾明明有可能嘗試一下別的道路。可以看一下羅浮宮所藏的另一幅畫〈巴爾達薩雷‧卡斯蒂利奧內的肖像〉。據說魯本斯曾臨摹過的

這幅傑作，可以讓人看到「聖母子畫家」的眞正實力。這幅畫跟那些甜美的聖母子

畫，簡直讓人無法相信出自同一位畫家之手，其中彷彿能看到林布蘭特的影子。如

果不是一味地量產訂貨，多留下幾幅這種作品的話⋯⋯。

但是，當然僅這一幅無疑非常優秀。無論是拉斐爾前派，還是印象派，他們中

有誰曾畫過這樣的肖像畫？誰又能畫？

應該排除的，不是拉斐爾，

而是把拉斐爾奉爲典範的學院這座象牙塔啊。

拉斐爾・桑西（1483-1520）因原因不明的熱病猝逝。同樣在臨近四十歲死去的

畫家不少，如帕米賈尼諾、卡拉瓦喬、華鐸、梵谷、羅特列克。

拉斐爾,〈巴爾達薩雷・
卡斯蒂利奧內的肖像〉
羅浮宮德農館2層8號展廳大畫廊

拉斐爾,〈自畫像〉
義大利　烏菲茲美術館藏

16

安東尼・卡隆或亨利・勒朗貝爾

〈愛神的葬禮〉

至死不渝

「我不會畫天使，因為我從沒有見過。」

這是寫實主義畫家庫爾貝（Gustave Courbet）的名言。十九世紀中葉，絕對君主制走上末路，天主教會的權威也日漸式微，學院卻仍沉溺於那些貴族趣味的主題——遠離現實世界的眾神和天使，或是古代史中的某個場面等。庫爾貝說這句話，就是在批判故步自封的學院。

且不說這種批判正確與否（象徵主義畫家的莫羅〔Gustave Moreau〕卻說「我只相信我看不到卻感覺得到的東西」），歐洲的美術館確實滿眼都是天使。不信你在羅浮宮找找看，肯定走到一半便懶得再去數算了，善天使、墮天使、偏男性的天使、中性的天使、沒有翅膀的天使、只有臉的天使、天使邱比特等等。

什麼是天使？

這個問題很複雜。日本人翻譯成「天の使い」，字面意思即「上天的使者」，有人提出這樣的翻譯加劇了混亂，因此在《聖經》的最新譯本中，把「善良的天使」解釋為「御使」，但對於擁有泛神信仰的普通日本人而言，還是很陌生。退一步說，天使

有好有壞這件事本身，就讓人感覺像是形容詞的矛盾。

天使一詞源於希伯來語，後被直譯爲希臘語「angelos」（使者，英語中對應的單詞爲 angel），指眾神的使者。但像古希臘、古羅馬神話中的荷米斯（墨丘利），雖然是宙斯（朱庇特）的使者，但現在卻不屬於天使。因爲，天使被納入了基督教的教義，天使可以說是神學上的一大主題。深講的話恐怕沒完沒了，我們只要記個大概的定義——「在神之下、人之上的靈性存在即爲天使」，就可以了。前面提到壞的天使，指的是路西法，牠原本是天使，後來背叛了神，墮落爲惡魔。

公元五世紀，好的天使也引進了等級制度。據說天使有三個級別，九個種類。

上級天使：級別最高，在神的身邊，跟神有直接聯繫的天使。不過他們的形體卻是「翅膀直接長在頭部」，以門外漢的樸素的眼光來看，一點也不像地位很高的樣子。

1　熾天使（撒拉弗）：因爲對神的愛而燃燒，傳統上爲紅色。

2　智天使（基路伯）：因爲充滿智慧而得名。顏色爲藍色。在莫札特的歌劇《費加羅的婚禮》（Le Nozze di Figaro）的愛情故事中墜入愛河的青年凱魯比諾的名字

就是由此而來。

3 座天使：支撐神。（神難道不能憑自己的力量浮游？）沒有特別指定顏色。

中級天使：支配星星和四大元素。繪畫中幾乎沒有出現過。

1 主天使

2 力天使

3 能天使

下級天使：

1 權天使：守護地上的國王。

2 大天使：神的使者。因為有個「大」字，本來以為有多了不起，卻意外地發現，只不過相當於公司里的課長。比較有名的有與惡魔戰鬥的米迦勒，向處女馬利亞預告受胎的加百列，年輕人及旅行者的守護者拉斐爾等，在美術作品中出現的次數極多。

3 天使：通常成群出動。用音樂讚美神，介紹或守護進貢者，在耶穌、馬利亞等聖人旁邊飛來飛去。在天使中，處在最接近地上人類的地方。據說最初的形象是有鬍子的男性，文藝復興時期演變爲雌雄同體並帶有光環的形象，而到了巴洛克時期，天使變成了長著翅膀的小孩形象，叫人無法與邱比特區分。

問題來了。由於巴洛克時期的畫家把天使級別最底端的天使跟古希臘、古羅馬神話中的邱比特（又叫埃莫、厄洛斯）畫成了同樣的形象，增加了區別宗教畫和神話畫的難度。

什麼是邱比特呢？

這個問題也挺複雜。本來，邱比特是維納斯之子（不知道他的父親是誰。有人說是戰神瑪爾斯，有人說是宙斯，還有人說是無性生殖），掌管戀愛，被他的金箭射中的人就會淪爲愛情的俘虜。這位淘氣的愛神，起初被描繪成俊美的青年，後來變成少年，最後變成了小孩。

還有什麼比圓嘟嘟的孩子更可愛的呢。爲了滿足人們的願望，既然要畫，一個

不如兩個，三個不如十個，於是邱比特在畫面中愈來愈多，甚至有了這樣一個共識，只要有他們在，便暗示畫的主題是愛情。結果這樣一來，跟長得一模一樣的天使群就分不清了。真會製造麻煩，大概連西方人自己也懶得一一分辨，所以給帶翅膀的小孩取了統一的名稱叫Putto（源自拉丁語「男孩」一詞）。不同的研究者叫法也不一樣，一會兒叫邱比特，一會兒叫埃莫，本來就夠亂了，現在又多了一個稱呼。

這些男孩，時而是天使，時而是維納斯的兒子，時而僅僅作為愛情的象徵。要加以區分，就必須知道在誰的身邊。如果在跟《聖經》有關的人物周圍，那就是天使；如果在宙斯、維納斯等神話中的人物周圍，就是邱比特。

我們來看這幅〈牧羊人的禮拜〉（畫家為讓‧古蒙爾〔Jean de Gourmont〕）。畫的內容源自《聖經》的一節，聖母馬利亞在馬廄誕下耶穌後，牧羊人都來參拜，舞台不是馬廄，而是壯麗的羅馬建築廢墟，與其說是宗教畫，幻想的色彩更濃，比起聖家族和牧羊人，帶翅膀的小孩更引人注目。他們彈奏著樂器，又像雲霞一樣地飛來飛去，馬利亞和丈夫約瑟似乎都被嚇到了。不用說，這些小孩肯定是天使了。在這群鬧騰的小天使上方，屋頂附近中央還有三位只有臉的天使，組成隊形

241

讓‧古蒙爾，〈牧羊人的禮拜〉
羅浮宮黎塞留館3層9號展廳

懸停在那裡。這才是天使的最高階級——基路伯和撒拉弗。

順便再提一下第二章裡講的〈西堤島朝聖〉這幅畫裡也有可愛的小孩在畫面的左邊以及船的上空飛翔。我們知道他們不是天使，而是神話世界裡的邱比特，因為這島上有維納斯像。讚美的對象不是唯一的神，而是愛與美的女神。人們祈求的是今世的快樂，而非彼世。

如何區別天使與邱比特就講到這裡，不過，對一般的日本人而言，說到帶翅膀的光屁股小孩，肯定會想到邱比娃娃了。美國產的邱比（Kewpie）雖然拼寫特意改過，但原型就是邱比特（Cupid）。日本人不理會天使與邱比特的區別，所以常說天使邱比。倒不是日本人不好，怪只怪那些把神的使者跟希臘神話中的愛神畫成一個模樣的畫家。如果畫面裡只有帶翅膀的小孩，是天使還是邱比特這個問題就會成為永遠的謎。

此外，關於天使的種類，畫家也會犯錯，或者為了畫面的效果，隨意改動。舉個羅浮宮館藏以外的例子，富凱的〈聖母子〉裡，畫了把聖母送往天堂的撒拉弗和基路伯，本來他們都是只有臉的上級天使，富凱卻給他們畫了身體，翅膀還帶顏色，

愈發顯得詭異（見本書第三章畫作〈聖母子〉）。可能是因為要連椅子一起抬走，所以需要手腳吧。

話題回到小孩，如果標題裡有說明是不是天使，那事情就簡單多了。就像卡隆（或卡隆畫室）的這幅〈愛神的葬禮〉。原題中的「愛神」是單數形。說明被眾多愛神抬著的死者不是人類，而是他們的同伴。

愛神也會死嗎……？

這幅畫雖然從技術角度來看畫得一般，但是因為想法夠新奇，夠有趣，讓觀者的心不禁為之一動。雖然是葬禮，但畫面還是相對明快，戴著黑頭巾的愛神很迷人，主題也帶著神祕的色彩。這件作品尤其受到日本人喜愛。

這些愛神都長著扁平足，身材也一般。他們準備把死去的同伴送往哪裡呢？看起來，在給他們指示的，是畫面左下角的戴著月桂冠的老詩人。地點是古代羅馬（雖然人物的服裝有點古怪）。隊伍前方的建築是月亮女神黛安娜的神殿，天空中這位處

女女神親自駕馭著金色戰車。

本作的完成時間不確定，一般認為完成於一五六八年到一六七〇年之間。因為十六世紀六〇年代中期死去的名人只有亨利二世的情婦黛安娜・德・波伊蒂絲（Diane de Poitiers）。而且，卡隆與宮廷詩人龍沙（Pierre De Ronsard）交情很好。龍沙是主張以古代文學為學習對象的七星詩社的代表詩人，他在詩集《頌歌集》中，把宮廷比作神話世界，把亨利二世比作古羅馬神話中的主神朱庇特（宙斯），把王后凱薩琳・德・麥迪奇（Catherine de' Medici）比作神的妻子朱諾（希拉），把情婦黛安娜（與女神黛安娜同音）比作女神黛安娜，加以讚美。

根據上述事實，對〈愛神的葬禮〉目前有如下解釋。躺在棺材上的膚色蒼白的邱比特，就是以肌膚白皙通透聞名的黛安娜。率領著一眾詩人，在隊伍後方指揮的是龍沙。也就是說這幅畫想表達的是，隨著黛安娜的死去，賦予她力量的愛神也死了，而藉著龍沙的悼亡詩的力量，亨利和黛安娜的深摯的愛進入了不朽的殿堂。

確實，即使在當時，亨利二世對黛安娜的執著也令人驚嘆。兩人相遇時，一個十一歲，一個三十一歲。亨利還是王太子，而黛安娜比他年長二十歲，而且是帶著

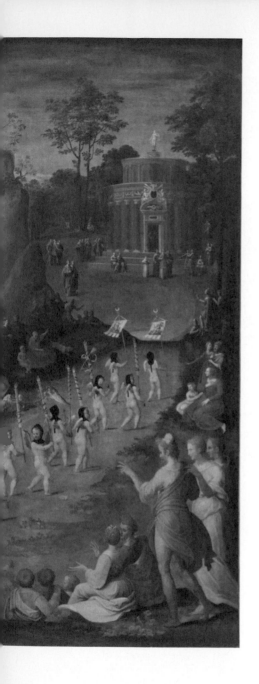

1　一般認為頭戴月桂冠的老詩人
　　是龍沙，他讚美古典古代，將
　　宮廷比作神話世界加以歌頌。

2　死去的愛神膚色蒼白，她是
　　國王的情婦黛安娜・德・波
　　伊蒂絲嗎？解不完的謎。

3　畫幅之大令人吃驚。雖然繪畫
　　技巧差些，卻有奇特的魅力。

4　送葬隊伍的前方，是月亮女
　　神黛安娜的神殿。天空中可
　　以看到黛安娜駕乘著金色的
　　戰車，正在雲間穿行。

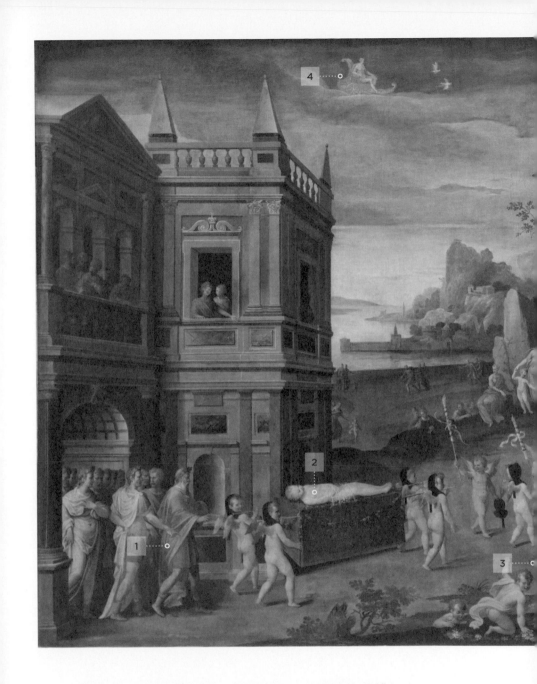

安東尼・卡隆或亨利・勒朗貝爾,〈愛神的葬禮〉

164cm×209cm,約1580年
羅浮宮黎塞留館3層10號展廳

孩子的寡婦，她是亨利的老師。她美得像夢一樣，並且具有強韌的精神和智慧，少年不禁爲她神魂顛倒，雖然當上國王，娶了王后，雖然王后爲他生下十個孩子，但他對黛安娜的感情依然沒有動搖。無論是上戰場還是去任何地方，他都與黛安娜爲伴，他送她美麗的舍農索城堡，明明每天見面，還是情書不斷，他在騎士比武中第一個向她示意。直到他死去，在這長達近三十年的人生中都沒有改變。

通常，國王的第一個愛人，更何況是年長的女性，很快就會失寵。宮廷裡一心爭寵的美女數之不盡，國王可以隨便挑選。這兩人的愛卻從未改變。黛安娜雖然年齡漸長，然而美貌不減，魅力不褪，一直獨佔國王的愛。因政治聯姻從義大利麥迪奇家族嫁來的王后凱瑟琳完全不是對手，黛安娜才是宮廷裡眞正的女主人，權傾一世。

命中注定的愛情，被愛神之箭射中的神祕的愛情，

這樣的一對戀人，最終也會迎來分離。

四十歲的亨利二世，在騎士比武中不幸身亡（牽扯到著名的諾查丹瑪斯預言）。

黛安娜退隱鄉間，七年後病死，享年六十六歲。仍然留在宮廷詩人的座位上的龍

沙，肯定非常懷念黛安娜在時的繁華宮廷。難怪畫面上的詩人們表情凝重，亨利死

後，實權握在多年來一直飽受冷落的王后凱瑟琳·麥迪奇手中，國家開始陷入血腥

的宗教內亂（發展為「胡格諾戰爭」）。國王也好，月亮女神一樣的貴婦也好，都去了

另一個世界，在邱比特已死的宮廷裡，浪漫的筆已無用武之地。

〈愛神的葬禮〉便是在這個時候畫的。但是有一點很奇怪。卡隆直接服務的，不

是亨利，而是王后凱瑟琳。那麼，她會允許畫家讚美情敵黛安娜對國王的愛嗎？還

是說，本作是受反凱瑟琳一派的貴族的委託，偷偷畫的呢？不不，還有可能，還可

能這幅畫跟黛安娜和亨利沒有半點關係⋯⋯。

在美術界，隨著研究進展，有時會發現之前的標題、主題甚至畫家全都有誤（實

際上近年來，本作者被認為是亨利·勒朗貝爾）。在那之前，我們還是姑且把迷人

的黛安娜和死去的邱比特聯繫在一起吧。

安東尼·卡隆（1521-1599），凱瑟琳·麥迪奇的宮廷畫家，楓丹白露派。他的

畫室也會參與操辦宮廷活動及節日。

17

Leonardo da Vinci
Mona Lisa or La Gioconda

李奧納多・達文西 ──── 〈蒙娜麗莎〉

蒙娜麗莎

傳說，被選中用來做耶穌基督的十字架的楊樹，在發覺自己被砍的原因以後，竟開始顫抖。現在楊樹葉還會顫抖，就是這個緣故。

那麼，被選中用來畫〈蒙娜麗莎〉的楊樹又作何感想呢？如果它知道在自己肌膚上，天才畫家將親自執筆作畫，而這幅畫後世將成爲世界上最有名的名畫的代名詞，又會如何？

作爲〈蒙娜麗莎〉的承載物是一塊有五百年歷史的楊木。因爲沒有使用畫布，所以特別容易受環境影響，非常脆弱。它被裝進特製的櫃子裡，除了保護玻璃，還有一層七八釐米厚的防彈玻璃，如此銅牆鐵壁般的防範，完全出於無奈。它現在成了羅浮宮永不外借的傑作，恐怕再也沒有有機會在海外看到。

所以說，日本是非常幸運的。一九七四年，這幅法國至寶在蘇聯巡展前來到日本，超過一百五十萬的日本人一睹眞容。前一年龐畢度（Pompidou）總統和田中角榮首相的約定兌現（保險金額是外交機密）──雖然龐畢度已經去世，密特朗（Mitterrand）出任新任總統。在那之前，這幅畫只借給過美國一次，是由戴高樂（Charles de Gaulle）總統和甘迺迪總統（John F. Kennedy）兩個超級大人物促成的。

這麼說，〈蒙娜麗莎〉的出國經驗只有兩次？其實不然。一九一一年，此畫曾被人從羅浮宮盜走，帶到義大利。因為畫的尺寸小，只有77公分×53公分，無論是偷是藏，都很容易。有兩年多的時間下落不明，這期間詩人阿波利奈爾（Apollinaire）和畢卡索還因此被誤抓。犯人是義大利人，以工匠的身分出入羅浮宮，在把畫賣給佛羅倫斯的古董商時被捕，作品被藏在他住的旅館床下，用舊布裹著，完好無損。

但畢竟消失很長一段時間，也有人認為找到的畫是贗品，儘管證據不足，但這個傳聞還是常被人提起——就像楊樹葉至今仍在顫抖一樣。

盜竊〈蒙娜麗莎〉的犯人在接受警察的審問時供述說，他不是為了錢，而是為了把義大利的東西物歸原主，他的這一辯稱一度博得喝彩（雖然只是在義大利）。當然這個主張是不合理的。確實，羅浮宮裡有山一般多的美術品是拿破崙掠奪來的戰利品，但〈蒙娜麗莎〉卻是畫家本人帶來的。第三章〈締造法蘭西的三位國王〉裡也提到，達文西欣然接受法蘭索瓦一世的邀請。

李奧納多・達文西這個名字的意思是「文西城的李奧納多」。因為出生於托斯卡納地區的文西城。他是身為公證人的父親和年輕女性所生的庶子。父親不久後與別

的女人結婚，離開了村子，生母不到兩年也嫁給別人（後來又生了很多孩子），達文西被寄養在祖父母家。不知道什麼原因，達文西沒有受正式的教育，放任自由，但祖父對這第一個孫子卻是非常喜愛。不過，庶子沒有機會獲得公證人這樣的精英職業，對父母特別是母親的缺席，在心理上也多少受到影響。

祖父家還有父親的弟弟，他也非常喜歡這個小他十六歲的侄子，後來甚至留下遺囑，把全部財產都留給達文西。達文西因此被親戚起訴。後世，精神病醫生佛洛伊德（Sigmund Freud）在論文中提出，達文西同性戀的第一個對象可能就是這個叔叔，證據之一便是這份遺囑。

達文西從小就有顯著的特徵。一個是身形俊美，另一個是旺盛的好奇心與見異思遷。前者，有同時代人的證言和肖像畫。委羅基奧（Verrocchio）的雕塑代表作《大衛像》據說就是以達文西為模特兒，還有研究者提出〈蒙娜麗莎〉其實是達文西的自畫像，甚至「拿出了證據」。這種說法根據的是他具有兩性人似的美貌這一共識。

而後者，好奇心與見異思遷達文西到死也沒有改變，他不僅對繪畫和雕塑感興趣，還廣泛涉獵建築學、數學、水力學、舞台指導、服裝設計、航空研究、地圖繪

製、兵器開發，他還解剖過三十具屍體，其中比較有名的是他剖開孕婦的子宮觀察胎兒，探索生命的奧祕。他留下數量龐大的手稿（現存五千三百頁），記錄了他的各種想法和見解，令人吃驚的是，這些手稿都是用左手反寫的。可能是因為那個時代宗教覆蓋了社會的各個角落，自己進行自然科學研究有被視為異端的危險，因此故意寫得難以辨識吧。

直到老年，他的興趣一直變來變去，一旦入迷便廢寢忘食，完全投入，但又不知道為什麼做到一半便厭倦起來，開始轉向別的興趣。對於他不能善始善終這一缺點，連把達文西理想化的瓦薩里也不得不寫道：「如果他不是那樣的見異思遷，以其博識和學問上的知識，不知道可以創造多大的利益。」接受委託製作的作品半途而廢，答應別人的肖像畫結果只畫了素描草稿，無數的未完成作品，讓人覺得無比可惜。但是，達文西的這個毛病，也是他完美主義的一面，可以說，他對滿意的標準太高。

連〈蒙娜麗莎〉都是未完成的作品。

巨匠的第一步，從十四歲離開文西城開始。他進入佛羅倫斯最負盛名的委羅基奧畫室，進步神速，二十歲便被列入了畫家行會的名冊。這一時期的作品〈聖母領報〉中，他大膽地畫上了花的雌蕊和雄蕊，暗示《聖經》中處女受孕是不可能的。他也遭遇過危機。二十四歲時，因被控雞姦罪而被捕（幸好無罪釋放）。他因為收取訂金卻不完成工作的事接連發生，失去了信用，不過他那高超的繪畫才能已經名震整個義大利。

達文西沒能力也沒興趣像拉斐爾那樣經營大規模畫室，追求多產，培育新人。

說難聽點，達文西就是個怪人。他眼裡的世界，想必與凡人所見截然不同。他終身未娶，帶著少數幾個弟子和美貌的少年，到義大利各地尋求贊助者。

三十歲時他得到米蘭公爵盧多維科‧斯福爾扎（Ludovico Sforza）的賞識，移居米蘭。在這裡，他完成了〈岩間聖母〉（見第十五章）和〈最後的晚餐〉，但兩幅畫都留下了很大的問題。〈岩間聖母〉這幅畫跟委託方的教堂簽了詳細的合同，他卻沒

有遵守，因為畫得太隨意，結果被對方告上法庭，必須另畫一幅。但是第二幅畫是否全是達文西本人畫的還要打上問號。第一幅畫因為被委託人拒收，幾經輾轉被收入羅浮宮。這幅畫中的天使非常迷人，可以與蒙娜麗莎相媲，只能說教會沒有欣賞眼光。第二幅畫由倫敦國家美術館收藏，明顯比羅浮宮的版本遜色。

〈最後的晚餐〉的問題是圖像消失。創作壁畫宜用濕壁畫技法（先在牆上塗抹灰泥，趁潮濕時用顏料進行描繪），這種技法要求手快，而且不利修改。這是完美主義者最討厭的技法，所以達文西用了蛋彩（用雞蛋或油調和的顏料）。不出意外，壁畫從完成之時顏料就開始剝落，不知被後世畫家重畫了多少次（一九九九年，經過大規模的修復，色彩煥然一新）。

因為法軍進攻米蘭，盧多維科‧斯福爾扎下台，四十七歲的達文西不得不離開米蘭。他輾轉到曼圖亞、威尼斯，再次回到佛羅倫斯，在切薩雷‧波吉亞（Cesare Borgia）的手下工作，得到建築總監的職位。他創作了〈蒙娜麗莎〉和〈聖母子與聖安妮〉，並接受政府的委託，著手創作壁畫〈安加利之戰〉，這次沒有使用濕壁畫技法，而是使用他自己在顏料中混進蠟製成的油彩，為了加快畫的乾燥速度，用火去

修復前

修復後

李奧納多 ・達文西,〈最後的晚餐〉
義大利 恩寵聖母教堂藏

烤，結果把顏料烤化了，鬧出笑話（想不到他也會犯這種低級的錯誤）。於是這幅偉大的傑作只能存於人們的幻想中。達文西一氣之下不再管這幅畫，五十四歲再次前往米蘭。

在米蘭，他在法國人總督昂布瓦斯（Amboise）的庇護下，已經極少畫畫，只挑自己感興趣的研究。難得的愜意生活，卻在七年後結束。昂布瓦斯突然逝世，米蘭的政治局勢再次惡化，六十一歲的達文西搬到羅馬。這次是受教皇利奧十世的弟弟朱利亞諾・德・麥迪奇（Giuliano de' Medici）的邀請。可惜這裡也不是久居之地，因為教皇並不看重達文西，而且兩年後朱利亞諾病逝，他再次失去了後盾。右手麻痺，已經沒有辦法完成大作，這時向達文西施以援手的，是年輕的法國國王法蘭索瓦一世。

達文西終於結束了漂泊的旅程。法蘭索瓦一世很早就對這位義大利巨匠敬愛有加，他拿出豪華的宅邸與高額的待遇，以最高的敬意對待達文西。而回報之大，可以說是天文數字。李奧納多・達文西再次決定永遠地離開故土，他把全部家當都裝進馬車，其中就包括〈蒙娜麗莎〉、〈聖母子與聖安妮〉、〈施洗者聖約翰〉。他在法

國悠然自得地度過將近三年的餘生，並把這些傑作——還有自己的遺體——都給了法國。所以巨匠出國時未加挽留的義大利，沒資格來談〈蒙娜麗莎〉的所有權。

關於〈蒙娜麗莎〉，無數人在談論，無數人在研究。圖像到處都是，幾乎成了面向大眾的聖像。不管對西洋畫有沒有興趣，幾乎沒有人不知道這幅畫。羅浮宮販售的〈蒙娜麗莎〉美術明信片的銷量一直穩居第一，而且被寫進詩、流行歌曲和科幻小說裡，惡搞的畫也很多（杜象的長鬍子的蒙娜麗莎、波特羅的肥胖的蒙娜麗莎等等）。

這樣一來，現代人在看蒙娜麗莎時，就很難擺脫先入為主的影響。以至於夏目漱石的小說集《永日小品》中，第一次看到這幅畫的明治時代的主婦的感想——「這臉長得有些怪異」「看面相，根本搞不清她是幹嘛的」——竟讓人覺得新鮮了。

雖然大家應該都已經知道了，這裡還是要說明一下。

關於〈蒙娜麗莎〉的模特兒，一度有各種說法，有人說是達文西本人，有人說是曼圖亞侯爵夫人（Marchioness of Mantua），也有人說是就在二○○八年，海德堡大學圖書館藏書中發現十六世紀的字跡「李奧納多‧達文西正在創作三幅畫，其中一幅是喬貢妲（Francesco del Giocondo）的夫人麗莎（Lisa）」，為延續數百年的蒙

259

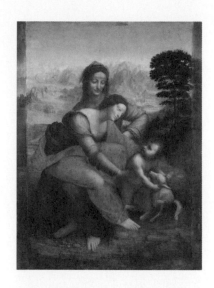

李奧納多・達文西,〈聖母子與聖安妮〉
羅浮宮德農館2層5號展廳大畫廊

李奧納多・達文西,〈施洗者聖約翰〉
羅浮宮德農館2層5號展廳大畫廊

娜麗莎身分之謎畫上了終止符。從瓦薩里的時代一直流傳的說法是正確的，模特兒是佛羅倫斯商人弗朗切斯科·德爾·喬貢妲的妻子麗莎，這幅畫的別名〈喬貢妲〉也是對的（順便說一下，蒙娜（Mona）是「夫人」的意思）。

但是爲什麼沒有交給訂畫的委託人呢？就像前面說過的，這是一幅未完成的作品。注意看放在椅子扶手上的左手。因爲畫得很漂亮所以可能注意不到，但仔細看就會發現，食指和中指還沒有成形，小指也並不完整。

扶手的方向跟畫面是平行的，女主角微扭著上半身，不經意地強調著女性的氣質（不妨想像一下時裝模特兒扭轉身體的樣子）。

椅背的對面是欄杆，變厚的部分可以看到半圓形的黑色物體（畫面兩側）。大概是圓柱。看過〈蒙娜麗莎〉而感動不已的拉斐爾畫過幾幅相似的作品，裡面都畫了迴廊的圓柱。因此有可能〈蒙娜麗莎〉兩端被裁掉了。

背景明顯不是現實中的景色。地平線右高左低。視線也左右不同，右邊是鳥瞰，左邊則是從比右邊更低的地方觀看，兩者沒有相連。右邊可以看到古羅馬大渡槽，因此有人說左邊表現的是原初的風景，右邊表現的是文明時代。不管怎樣，岩

石和水都是達文西特別喜歡的事物。說不定，衣服上複雜的紋理也跟水的性質有關。

本作是達文西擅長暈塗法的證明。暈塗一詞由「煙」字而來，指的是利用微妙而細膩的明暗色調，達到的一種使輪廓線變得朦朧的效果。「現實的色彩沒有固有的顏色，物體的輪廓不會以線的形式出現。」（出自達文西《畫論》）就像這句話所說的，用暈塗法畫出來的麗莎夫人栩栩如生，彷彿活人坐在那裡一般。

1　據說此處是古羅馬大渡槽，有研究者在尋找其實際所在。
2　甚至眼角的脂肪粒也有人研究。
3　左右兩邊的風景並不連續。地平線的位置和視點都不同。
4　羅浮宮的博物館商店裡，就數印有〈蒙娜麗莎〉的美術明信片賣得最多。
5　達文西發明的暈塗法（利用微妙的色階變化，使輪廓線變得朦朧），爲畫面增添了夢幻色彩。
6　達文西是個完美主義者，畫畫出名地慢。本作也是，左手還沒畫完。

李奧納多・達文西，〈蒙娜麗莎〉

77cm×53cm，1503-1506年
羅浮宮德農館2層6號展廳

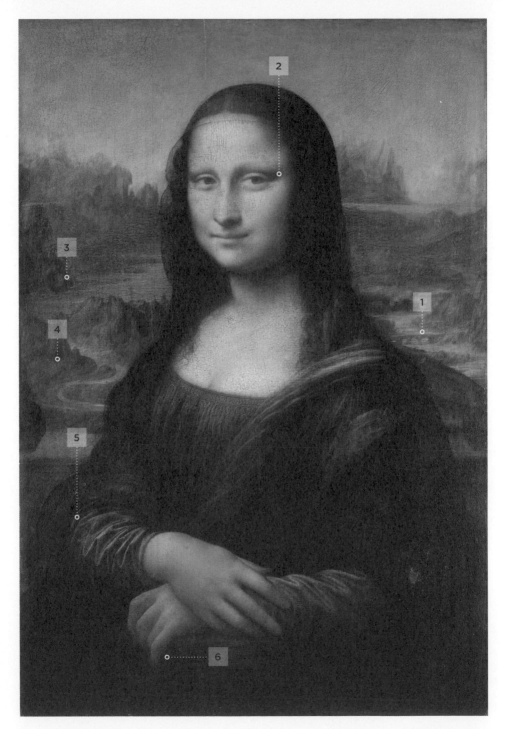

不過，這幅畫最大的魅力，還是她那神祕的微笑。

首先是臉。有心理實驗顯示，用電腦把多個女性的臉合成一張，被視為美女的概率比單獨的個體更高。而且用於合成的樣本愈多，合成後的臉愈有魅力。這就是所謂的平均臉。平均不等於平凡，而是實際不存在，是很多張臉重疊在一起，形成的具有多重形象的複雜的臉。蒙娜麗莎的普遍性的形象跟這種情況有些類似。普通的肖像畫會在畫面中加入一些提示，例如族徽、寶石等，以確定模特兒身分，達文西卻沒有這樣做。這樣說來，即便模特兒是麗莎夫人。

任何地方都不存在的終極之美。

是像電腦合成般的、

達文西所追求的，

這樣一個美女，嘴角浮現出說不清道不明的、若有若無的神祕微笑。讓人看過

之後不禁興致勃勃地想無論如何也要揭開謎底。甚至有這樣一則都市傳說——一個男人無數次造訪羅浮宮，凝視蒙娜麗莎，最後發了瘋。

蘇格蘭國王鄧肯（Donnchad，被寫進莎士比亞的《馬克白》〔Macbeth〕中）曾說：「沒有方法，可以從一個人的臉上探察他的居心。」但人類總愛自以為是，相信自己的判斷力，於是對蒙娜麗莎的祕密便有了無數的解釋。

忽然想到，如果畫這幅〈蒙娜麗莎〉的不是達文西，而是拉斐爾或魯本斯，會怎樣？如果作者不是具有某種難以捉摸的個性的達文西，而是明白易懂、一心追求世俗意義的成功並如願得到想要一切的拉斐爾或魯本斯……這幅畫是否還會有這樣的高人氣呢？

李奧納多・達文西，〈自畫像〉
義大利　都靈皇家圖書館藏

李奧納多・達文西（1452-1519）與米開朗基羅、拉斐爾並稱「文藝復興三傑」。

後記

她每年的觀眾有八百五十萬人之多，這些觀眾來自世界各地，她是「博物館」的代名詞，她就是羅浮宮。這座建築始建於十二世紀末，最初只是個普通的城堡，後來變成法國王室的華麗宮殿，最後是自稱「人民的皇帝」的拿破崙把這裡變成了公共的美術館，可謂戲劇性的變遷。在過去由王公貴族、富商等特權階級佔有的珍貴的美術品，如今不論種族、性別、年齡，對任何人都開放，不禁讓人感嘆歷史的變遷。

羅浮宮的展示面積超過六萬平方公尺，作品三萬五千件，僅繪畫就有七千五百幅以上，規模之大無與倫比。第一次來參觀的人就如踏入美的迷宮，一臉茫然。

活在現代的我們有著固有的不幸。這種不幸就是，所有的東西都是過剩的。物質充斥著世界，遠遠超過人類大腦和心靈的容量。而且，無論選擇的對象是書籍、衣服還是食物，每一樣都被精心包裝起來，彷彿在爭先恐後地衝我們說：選我！選

我！選擇，是多麼耗費心力的事情啊。因為選項太多，人常常陷入無力無感的狀態。

為了治癒一下心靈，來到美術館……那裡又有看不完的作品。

更何況像羅浮宮在舉國之力的文化政策下誕生的博物館，無論哪一件作品，只要往牆上一掛，看著都像是不容錯過的傑作。如果要認真地一件一件地觀賞，不知要花上幾天幾月。

於是我試著為那些只能短時間參觀的繪畫愛好者做了一下篩選（或者對畫沒多大興趣的人更該看一下），能把這些作品看下來，也算不虛此行。雖說是一己之見，但選擇的標準還是首選知名度高的作品，也就是被那些無數專家認可的名畫。另外，我還盡量注意時代、地域的多樣化。如果能通過本書，讓人們注意到那些以前沒有關注的領域（例如血腥的宗教畫、在日本關注度較低的提香等）的趣味，筆者將感到無上的喜悅。

已經在其他拙著中詳細講過的作品，本書未介紹。書名及作品如下：

●《膽小別看畫》系列──傑利柯〈梅杜薩之筏〉、喬治・德・拉・圖爾〈持方塊Ａ的騙子〉

● 《名畫解讀‧波旁王朝的十二個故事》——昆廷‧德‧拉圖爾〈龐巴杜夫人〉、羅伯特〈羅浮宮的大畫廊成為廢墟的想像景象〉

● 《名畫之謎‧希臘神話篇》——庫贊〈曾是潘多拉的夏娃〉、布雪〈浴後的黛安娜〉

本書和《殘酷國王和悲哀王后》一樣，持續一年半在集英社WEB文藝《RENZABURO》（レンザブロー）上連載。每月都要想下一期介紹哪幅畫，講哪個故事，既辛苦，又開心。

在此向一直以來與我並肩作戰的今野加壽子女士表示衷心的感謝。

解說

保阪健二朗————
————東京國立近代美術館主任研究員

我試著分析了這本書的特色，「情緒有點高昂，雖有揮灑太過之處，但可說是由魅力滿點的作品解讀所紮實撐起的名畫導讀」。

然而，作者中野京子女士是暢銷書作家，她選擇的羅浮宮博物館，又真是無人不知的世界最高層級美術館。對這本書居高臨下般發表意見的我，又是什麼人物呢？

在此請先容我自我介紹，我是一介學藝員[6]，在東京都內一間小型的美術館工作，不論歷史或規模，都遠不及羅浮宮美術館，我自己也沒有出版專書的經驗。不過，無論美術館的規模如何，管理館藏與策展，都是學藝員的工作，寫作「作品導讀」也是學藝員的重要工作事項，我想我的書寫量或許還比中野女士更多。換句話說，我是寫作品導讀的專家。所以，請容許我接下來的放言無忌。

那麼，在「充滿魅力的作品導讀」中，什麼是重要的呢？

美術史研究所說的「description」，日文翻譯為「作品敘述」的方法論，以畫作可見的方寸之間為中心，描寫在其中什麼被畫出來，又是怎麼被描繪的。這很重要，是非常基礎的方法，乍看很簡單，操作起來卻非常困難。

為什麼困難？正因為繪畫是一門視覺藝術。再小幅的作品，就算只用黑色描繪的抽象畫，實際上幾乎不可能以文字再現。如果不信的話，請務必親自試試看。為什麼呢？愈是使用文字來表現，就有愈多事物會在眼前浮現出來。筆觸、和留白之

[6] 美術館的研究員，工作是策展和整理館藏及寫作藝術品導讀。

間的平衡、作品大小、比例、動態、色彩的些微差異……。這種敘述，一開始就沒完沒了，但這也正是繪畫的有趣之處。

加上，相比於接近無限的敘述內容，畫作能在一瞬間對觀者展現出全體樣貌（終究是理念性的）。文章必定是歷時性的存在，必須決定書寫順序，開頭寫什麼，接下來要放什麼。如此誕生出來的敘述之流，讀者也會對此自然地有所感應。只是，若太集中於客觀描寫，讀者很容易厭煩，所以適度安插若干不流於偏頗的個人主觀感想，也是書寫作品導讀的重點。

也就是說，得判斷要讓讀者看些什麼（換句話說，要省略什麼比較好），在思考要用什麼樣的順序觀看書寫，加上一些主體式的敘述，就是「充滿魅力的作品導讀」的書寫要求。中野京子女士的「作品敘述」頗為高明。為了引發讀者對「在日本關注度較低的提香」的興致，我在此想引用中野女士的內容，很短但已經足夠了。

讓我們看看〈基督下葬〉這一章吧。

「窄小的畫面裡，人們不尋常地挨擠著，表情悲痛。即使不知道發生了什麼，那種緊迫感也幾乎叫人喘不過氣來。就連黃昏的天空，都帶著不安的顏色。」（155頁）

一開頭，並非以物理性的實際尺度衡量，而是用「窄小」的印象規定了畫面的大小。「挨擠」這個詞，一口氣表現出畫面中人物之多和其狀態。在人物表現上，一般所重視的表情和動作，在此處則一筆帶過。相較於理解作品內容，形式帶來更好的效果，換句話說，中野女士用不太尋常的表現方式來寫出作品的優異藝術性，天空的顏色則採用隱喻來表現。不到一百字的短文，竟然說了這麼多，實在可說是超強的文字技巧。

要說到超強的表現，還有一點，這本書裡提到的畫家，跨越了時代與眾多地區。初期文藝復興、極盛期文藝復興、巴洛克、洛可可。荷蘭、法蘭德斯、法國、西班牙。重視專業的美術史研究者，一般說來會分攤做專精研究。可是中野女士，在個人視角下一口氣包攬了全部的對象。那是一種平視的個人視角，譬如說，大名鼎鼎的胡伯特・凡・艾克的傑作之一〈羅林大臣的聖母〉，中野女士對其所下的評語正表現出這一點。

羅林正在祈禱，額頭上青筋突起，大概是他的意念讓聖母子顯靈了吧。（191頁）

法蘭德斯美術的專家可寫不出這種文字。如果是從保護「一切都奇蹟般地有著實

物般的質感」（安蓋蘭‧夏隆東〈亞維儂的聖殤圖〉）這種立場出發的話，就算看得到

作品中的「筋（線條）」，也很難用「青筋」來表現，更別說根本看不到的「意念」了。

不過，中野女士看得到那（些），或者可以說，她強烈感應到了作品中的意念。對觀

看這幅傑作的人而言，哪一邊比較有真實感，也就自不待言了。

因為很重要，在此不煩重覆，在觀看作品時，能夠擁有平視的視角，並非出於

冷淡。正因為抱持著對美術的熱愛，才能超越國境和時代等一般區別。而且，所謂

的愛，常常以嚴酷的形式現身。譬如這個段落……

「回到穆里羅。

他畫的聖母像因為可愛而平易近人，很受歡迎，也因此有人貶低，說他膚淺，

多愁善感，這幅〈乞丐少年〉的評價也受到了影響。難道說少年幾乎可以用「優雅」

來形容的姿態是多愁善感嗎？完美的構圖，銳利的明暗對比，髒兮兮的腳底，如此

寫實，難道只能從畫面感受到畫家膚淺的感傷嗎？

如果是這樣，那只能說看的人不懂欣賞。」（145頁）

發出「……?……?」一連串的問號，在對方示弱的空檔裡，無情地斷了罪。她說看畫的人如果那樣解釋的話，是看畫的人有問題。帥慘了。

這裡我們能看到，中野女士對美術史學門的尖銳批判。嚮往科學，以成為專門學問為目標的美術史研究，將形式化的觀看方法與作品解釋奉為金科玉律。因此，直接將藝術家的人生與作品內容相連結，會被這群專家批判為「不科學」。他們認為客觀分析個別的獨立作品，才是美術史的真諦。而且，在美術史的世界，某位藝術家的某件作品如果作風稍微甜美，不巧還受到一般人歡迎的話，那就會因為藝術史家的固定成見，大概連不同主題、構造、樣式的其他作品都無法正確受到評價了。在談論某藝術家的畫作歷史時，因為會妨礙明晰的分析，基於一種默契，有些偏甜美的作品甚至不被提及（蒙德里安〔Mondrian〕或雨果〔Victor Hugo〕等）。中野女士批判了這種充滿矛盾的學問，而且，批判地極為輕巧風雅。書中其他像是講到卡拉瓦喬的評價時，她也說到「我們需要牢記，所謂的美術史具有不確定性」。

我自己在讀到前面提到的穆里羅〈乞丐少年〉之段落時，突然喜歡上中野女士。老實說，是因為我也有類似的想法。我平常以畫家法蘭索瓦・培根（Francis

Bacon）為主要研究對象。就如同中野女士在《膽小別看畫》（時報出版）裡也提到的，他的畫是會被認爲不舒服或恐怖的畫。那種畫，色彩之美才是重點，不過這裡先略過不表。總之，雖然我應該是喜歡培根的，但在我第一次出國旅行時看的畫作裡，印象最深刻的是在倫敦國家藝廊裡看到的桑索費萊多（Giovanni Battista Salvi da Sassoferrato）〈祈禱的聖母馬利亞〉。比起穆里羅的〈聖母像〉，它更加可愛，更爲可親，在那幅畫作前，我駐足良久，始終無法離去，在沒有掃描器也沒有數位相機的時代，我跟其他研究者一樣，最後買了作品的彩色幻燈片。回國以後，常常對著光線，看著聖母馬利亞低垂雙目的溫柔和色彩的鮮明，胸中悸動不已。可是不久，我就面對了義大利美術史研究者對這幅作品的冷淡反應。明明那幅作品連彩色幻燈片都出了，是國家藝廊的「代表」作啊！作品受歡迎難道那麼十惡不赦嗎？所謂的美術史，到底是爲了什麼存在？

所以，我希望中野女士和出版社，可以將美術館的作品解讀做成一系列的叢書。

然後，如果可以的話，希望也能放入倫敦的國家藝廊和那幅桑索費萊多的作品。千萬拜託了。

畫家作品索引

• 作者譯名首字的拼音順序排列

★ 為每章主圖作品

Hello Design 叢書 HDI0047

療癒羅浮宮
はじめてのルーヴル

療癒羅浮宮 / 中野京子著；王健波譯. ——
一版. —— 臺北市：時報文化, 2020.06
280 面；14.8x21公分. ——（Hello Design
叢書；HDI0047）
譯自：はじめてのルーヴル
ISBN 978-957-13-8211-1（平裝）
1.西洋畫 2.藝術欣賞
947.5 109006501

作者—中野京子
翻譯—王健波
副主編—黃筱涵
特約編輯—林容年
企劃經理—何靜婷
美術設計—D-3 Design
編輯總監—蘇清霖
董事長—趙政岷
出版者—時報文化出版企業股份有限公司
108019台北市和平西路三段240號3樓
發行專線—（02）2306—6842
讀者服務專線—0800—231—705 ·（02）2304—7103
讀者服務傳真—（02）2304—6858
郵撥—19344724時報文化出版公司
信箱—10899臺北華江橋郵局第99號信箱
時報悅讀網—http://www.readingtimes.com.tw
法律顧問—理律法律事務所　陳長文律師、李念祖律師
印刷—和楹印刷有限公司
一版一刷—2020年6月22日
一版五刷—2024年8月14日
定價—新台幣480元

ISBN 978-957-13-8211-1
Printed in Taiwan

♣ 時報文化出版公司成立於一九七五年，並於一九九九年股票上櫃公開發行，於二〇〇八年脫
離中時集團非屬旺中，以「尊重智慧與創意的文化事業」爲信念。

HAJIMETE NO LOUVRE by Kyoko Nakano
Copyright © 2013 by Kyoko Nakano
All rights reserved.
First published in Japan in 2013 by SHUEISHA Inc., Tokyo.
Chinese complex characters edition published by arrangement with Shueisha Inc., Tokyo
through Japan UNI Agency Inc., Tokyo